zhōng Yuè Yǔ

中越語版

進階級

華語文書寫能力
習字本：

依國教院三等七級分類，
含越語釋意及筆順練習。

5

Chinese × Tiếng Việt

編序 Lời tựa

Bắt đầu từ năm 2016, Nhà xuất bản Văn hóa Chu Tước liên tục cho ra mắt những quyển sách luyện viết chữ Hán. Trong 6 năm qua chúng tôi đã cho ra thị trường tổng cộng là 10 quyển, tuy không quảng bá rộng rãi và dù rằng không nhận được nhiều sự chú ý như những thể loại sách nấu ăn hay du lịch khác, nhưng lượng tiêu thụ loại sách này vẫn rất ổn định. Trên bước đường phát hành những dạng sách này, chúng tôi luôn luôn thật thận trọng, với hy vọng mang đến cho quý độc giả những quyển sách luyện viết chữ chuẩn xác và tốt nhất.

Với lần xuất bản này, chúng tôi đã mạnh dạn tiến hành một cuộc khảo nghiệm đầy thách thức, đó chính là đem quyển luyện chữ viết mở rộng đối tượng người xem, sử dụng công trình nghiên cứu 6 năm mang tên "Năng lực Hán ngữ tiêu chuẩn Đài Loan" (Taiwan Benchmarks for the Chinese Language, viết tắt là TBCL) do những chuyên gia được Viện nghiên cứu giáo dục quốc gia mời về nghiên cứu phát triển làm chuẩn, lấy 3100 Hán tự trong đó biên tập thành bộ sách, đính kèm theo đó là phiên âm tiếng Trung, quy tắc bút thuận và ý nghĩa của từng từ bằng tiếng Việt, hy vọng những người bạn nước ngoài có hứng thú với Hán tự tiếng Trung sẽ dễ dàng học tập được chữ viết này.

Bộ sách luyện viết phiên bản Trung - Việt được dựa theo 3 trình độ 7 cấp bậc của TBCL xuất bản phát hành. Trình độ sơ cấp sẽ từ cấp độ 1 đến cấp độ 3, trong đó phân biệt có 246 từ, 258 từ và 297 từ; trình độ trung cấp sẽ từ cấp độ 4 đến cấp độ 5, lần lượt sẽ là 499 từ và 600 từ; trình độ cao cấp sẽ từ cấp độ 6 đến cấp độ 7 và mỗi cấp độ sẽ có 600 từ. Sự phân chia cấp bậc trong lần xuất bản đặc biệt này, sẽ giúp cho quý độc giả có thể học tập theo trình tự từ thấp đến cao, đồng thời cũng sẽ không vì quá nhiều từ, khiến cho sách quá dày, làm ảnh hưởng đến quá trình luyện viết chữ.

Bộ sách luyện viết phiên bản trung cấp có phần đi sâu hơn phiên bản sơ cấp trước, danh sách Hán tự ở mỗi quyển đều được tạo thành dựa theo nét bút thuận, giúp cho người đọc có thể từ từ luyện tập từ mức độ dễ đến mức độ khó hơn và là một bộ chữ Hán dạng phồn thể đẹp điển hình. Mong rằng khi phát hành bộ sách này sẽ giúp ích thêm trên con đường học tập của những người sử dụng tiếng Trung như ngôn ngữ thứ hai, và tin rằng nếu mỗi ngày luyện viết 3 〜 5 từ sẽ giúp cho quý độc giả có thêm thời gian để tĩnh tâm, đồng thời cũng tìm được niềm vui trong quá trình luyện viết chữ tiếng Trung.

編輯部 Ban biên tập

Hướng dẫn sử dụng quyển sách này 如何使用本書

Quyển sách này được thiết kế riêng biệt, người xem khi sử dụng sẽ thấy rất tiện lợi. Dưới đây là hướng dẫn sử dụng quyển sách này, mời các bạn cùng tham khảo để khi thực hành luyện tập sẽ càng thêm hữu ích.

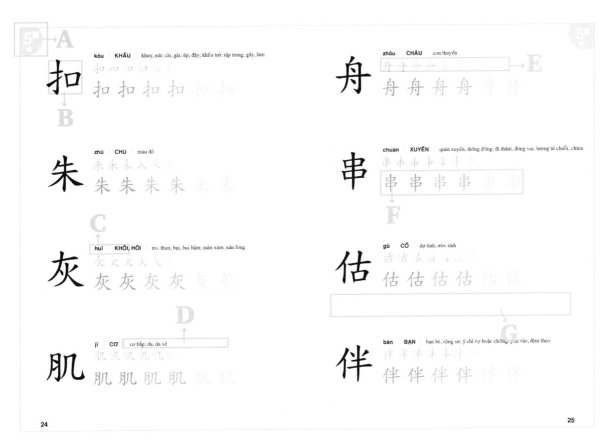

A. **Cấp độ :** phân chia số thứ tự rõ ràng, quý độc giả có thể hiểu rõ hơn về cấp độ của sách này.

B. **Hán tự :** hình dáng của chữ tiếng Trung .

C. **Phiên âm tiếng Trung :** biết được làm thế nào để phát âm, có thể tự mình luyện tập thử xem.

D. **Dịch nghĩa tiếng Việt :** giải thích ý nghĩa của từ, giúp người sử dụng tiếng Trung như ngôn ngữ thứ hai có thể hiểu rõ ý nghĩa chữ này; và đương nhiên những ai thành thạo tiếng Trung cũng có thể dùng nó để học tập tiếng Việt.

E. **Bút thuận :** là thứ tự viết các nét của từ này, có thể xem đi xem lại nhiều lần, dùng ngón tay viết nhẩm theo trước cho quen dần với trình tự các bước viết.

F. **Tô đậm theo :** căn cứ theo nét vẽ có sẵn tô theo từng chữ một, từ gợi ý sẽ dần nhạt đi, điều này sẽ làm cho việc học càng thêm tính thách thức.

G. **Luyện tập :** sau khi đã tô hết những từ gợi ý, quý độc giả có thể tự luyện tập thêm, đều này sẽ giúp gia tăng ấn tượng sâu sắc với chữ đó.

Mục lục 目錄

喉喪喲婷 媒尋幅愉 86	掌描插揚 握揮援斑 88	朝棉棍欺 殘渡測焦 90	琴番瘦登 盜硬稅稍 92	筋粥絡菇 菸萄虛裁 94
評貸貿賀 趁跌距酥 96	鈔隆階雅 傲傻僅勤 98	嗨塑塗塞 嫌廉愁愈 100	愚慌慎損 搜搞暈楊 102	楣溜溝溪 滅滑盟睜 104
碌碎綁置 署羨腫腰 106	腸葡葷補 詳誇賊跡 108	跪逼違鉛 隔飼飾僑 110	劃墓寧幕 幣摔旗榮 112	構槍歉滴 滷漫漲盡 114
碟窩粽維 綿罰膀蒸 116	蜜製誌豪 賓趙輔遙 118	閣閨障鳳 儀儉劉劍 120	噴墨廢彈 徵慕慧慮 122	慰憂摩撈 播暫暴潑 124
潔潮皺稻 箭糊緣編 126	罷膠蓮蔬 複諒賭趟 128	踩輩遭遷 鄭銷鋒閱 130	餘駕駛儒 儘墾壁奮 132	導憑撿擁 擇擋操曉 134
樸橫燃燕 磨積築膩 136	融螞諧謀 謂輸辨遲 138	遵遺鋼錄 錦雕默優 140	勵嬰擊擠 擦檔檢濟 142	營獲療瞧 瞪瞭糟縫 144
縮縱繁臂 薄虧謊謙 146	邀鍊鍛餵 擴擺擾歸 148	獵糧繞藉 藏蟲謹蹟 150	闖鞭額鵝 嚨寵懶懷 152	爆獸穩穫 簿繩繪繫 154
羅蟻贈贊 辭鬍爐礦 156	競觸譯贏 釋飄黨屬 158	櫻爛蘭襪 飆魔攤灘 160	癮籠襯驕 戀顯靈鷹 162	鑰驢鑽 164

有趣的
中文字

Sự thú vị của Hán tự tiếng Trung

Trong Bộ luyện viết tiếng Trung cấp cơ bản quyển 1, 2, 3 (phiên bản Trung-Việt) ở phần "Công phu luyện viết chữ căn bản" chúng ta có tham khảo một số lưu ý trước khi bắt đầu luyện viết, được giới thiệu về nét viết và nguyên tắc bút thuận căn bản; qua quá trình rèn luyện từng nét một, quý độc giả sẽ bắt đầu lĩnh hội nhiều thú vị khi luyện viết. Với nội dung lần này chúng tôi đặc biệt giới thiệu đến quý độc giả kết cấu hình thành Chữ Hán, dùng cách giải thích thú vị nhằm dễ dàng hiểu được hàm ý của Hán tự tiếng Trung.

Khởi nguồn Chữ Trung Quốc ngày nay có từ rất sớm. Sớm nhất phải nói đến "Giáp cốt văn" với 3-4 ngàn năm tuổi (chữ viết khắc trên mai rùa và xương thú), đây là phát hiện cổ xưa nhất về nguồn gốc hình thành Chữ Trung Quốc. Nét viết và hình dáng Chữ Trung Quốc biến đổi dần qua từng triều đại, từ Giáp cốt văn đến Kim văn, Triện văn, Lệ thư..., cứ thế cho đến Khải thư (chữ khải) mới được cho là đã dần ổn định.

Do đổi thay triều đại lẫn thời đại nên chữ Hán cũng vì thế mà được thêm bớt và không ngừng sáng tạo chữ viết mới. Hãy thử nghĩ xem những Hán tự mới được hình thành dựa vào căn cứ tạo dựng nào? Nếu chúng ta có thể hiểu được nguyên tắc tạo nên một Hán tự, vậy thì sự nhận biết từ của chúng ta cũng trở nên dễ dàng hơn rồi.

Vì vậy, muốn làm quen với tiếng Trung bước đầu chúng ta cần nhận biết chữ; muốn nhận biết được chữ, thì đầu tiên phải hiểu cách tạo nên một Hán tự trước sẽ dễ dàng tiếp thu hơn.

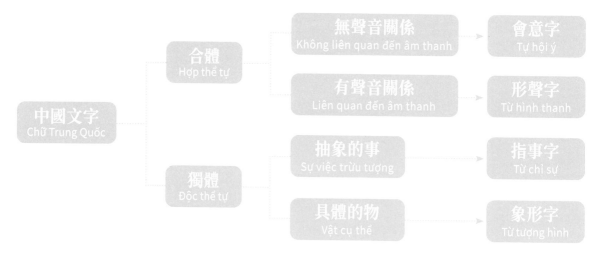

◆ **Nhận biết Độc thể tự và Hợp thể tự**

Muốn hiểu được Hán tự tiếng Trung trước hết cần làm rõ thế nào là Độc thể tự và thế nào là Hợp thể tự.

Phân tích sơ bộ kết cấu chữ Hán phồn thể được chia ra làm hai loại là "Độc thể tự" và "Hợp thể tự". Nếu một Hán tự được cấu thành bởi một chữ tượng hình độc lập, ví dụ: 手、大、力 ... thì được gọi là "Độc thể tự"; còn Hợp thể tự được tạo thành bởi hai chữ tượng hình trở lên, ví dụ: 「打」、「信」、「張」...

常見獨體字 Độc thể tự thường gặp	八、二、兒、川、心、六、人、工、入、上、下、正、丁、月、 幾、己、韭、人、山、手、毛、水、土、本、甘、口、人、日、 土、王、月、馬、車、貝、火、石、目、田、蟲、米、雨等。
常見合體字 Hợp thể tự thường gặp	伐、取、休、河、張、球、分、蠻、思、台、需、架、旦、墨、 弊、型、些、墅、想、照、河、揮、模、聯、明、對、刻、微、 膨、概、轍、候等。

◆ Chữ tượng hình: dùng hình ảnh miêu tả cụ thể ý nghĩa sự vật

Khởi nguồn chữ Hán cũng giống như những ngôn ngữ cổ khác đều bắt đầu từ việc vẽ lại hình ảnh, sơ khai nhất là Giáp cốt tự chỉ cần nhìn thoáng qua cũng có thể hiểu được ý nghĩa của kí hiệu; ở Giáp cốt tự vẫn giữ lại gần như hình dáng bên ngoài của sự vật, được mô phỏng theo hình dáng cong, gập khúc của sự vật rồi vẽ ra mà thành, sự cấu thành từ vật thể (tượng) và hình dáng (hình) được gọi là "Chữ tượng hình". Đây chính là cách tạo từ sớm nhất.

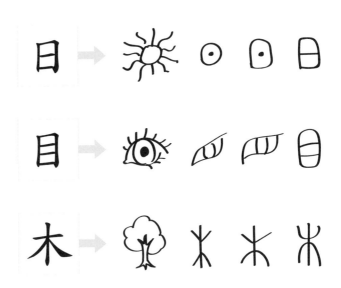

◆ Chữ chỉ sự: miêu tả ý nghĩa trừu tượng

Sau khi Chữ tượng hình được sử dụng nhiều, con người thời đó phát hiện có một số từ không thể vẽ ra cụ thể được bằng hình ảnh ví dụ như trên, dưới, trái, phải... cho nên họ mới thêm vào một số kí tự đơn giản trên nền Chữ tượng hình cũ để tạo nên chữ mới nhằm biểu đạt thêm ý nghĩa. Cách tạo chữ này được gọi là Chữ chỉ sự

上 có chữ cổ là 「二」, ở nét 「⌣」 thêm vào một nét bên trên, biểu đạt ý nghĩa là thượng (trên).

下 có chữ cổ là 「⌒」, ở nét 「⌒」 thêm vào một nét bên dưới, biểu đạt ý nghĩa là hạ (dưới).

本 chữ 「本」 có nghĩa là rễ cây. Với từ tượng hình 「木」 (mộc) ở bên dưới thêm một kí hiệu để biểu đạt ý nghĩa là bộ phận gốc rễ, căn nguyên 「根」 (rễ).

末 nếu muốn miêu tả ngọn cây thì ở chữ tượng hình 「木」 (mộc) thêm vào kí hiệu ở trên thì có thể thành chữ 「末」 (ngọn).

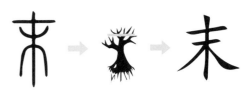

◆ Chữ hội ý: sự kết hợp giữa những kí hiệu tượng hình

Sau khi đã có Chữ tượng hình và Chữ chỉ sự, người cổ đại phát hiện rằng văn tự vẫn chưa đủ dùng, cho nên họ dùng hai hoặc nhiều Chữ tượng hình hơn để hợp thành một thể kí hiệu, đồng thời cũng tạo nên từ mới được gọi là Chữ hội ý. Chữ hội ý được hình thành là do để bù lại những hạn chế của Chữ tượng hình và Chữ chỉ sự; nếu đem Chữ tượng hình và Chữ chỉ sự ra so sánh thì Chữ hội ý có thể tạo nên rất nhiều chữ mới, mặc khác cũng có thể biểu đạt nhiều ý nghĩa trừu tượng hơn.

Ví dụ: chữ 森 được tạo bởi 3 chữ 木, một chữ "mộc" có nghĩa là một cây; hai chữ "mộc" có nghĩa là 林 (rừng); ba chữ "mộc" có nghĩa là rừng rậm, có rất nhiều cây. Từ đó cho thấy 木, 林, 森 dùng để biểu đạt những khái niệm trừu tượng khác nhau.

Chữ hội ý có thể dùng một Chữ tượng hình làm nên chữ mới, ví dụ 林 và 比 (đặt ngang hàng); 哥 và 多 (xếp chồng lên); 森 và 晶 (cách xếp giống chữ phẩm) v.v...; cũng có thể dùng Chữ tượng hình khác để sáng tạo chữ mới như: chữ 明 được tạo bởi 日 và 月, nhật nguyệt (mặt trăng và mặt trời) thì chiếu rọi có nghĩa là ánh sáng và sáng tỏ.

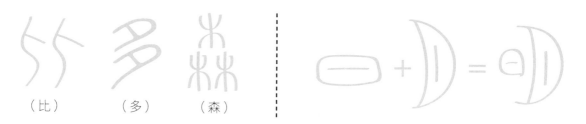

（比）　　（多）　　（森）

◆ Chữ hình thanh: làm giàu số lượng chữ viết

Ở phần trên giới thiệu về Chữ tượng hình, Chữ chỉ sự, Chữ hội ý, tất cả những dạng này điều biểu đạt "ý nghĩa" của chữ; văn tự vốn không có công năng diễn đạt được âm thanh, lúc bấy giờ chữ được tạo như thế nào thì đọc theo thế ấy; khi nền văn hóa dần bắt đầu có chiều sâu nhất định nhu cầu sử dụng từ ngữ cũng theo đó tăng cao, vì vậy họ kết hợp những âm tiết đã được xác lập và sử dụng rộng rãi là "thanh phù" (kí hiệu âm tiết) và "ý phù" (biểu đạt ý nghĩa) hợp lại với nhau tạo thành tổ hợp âm có ý nghĩa mới; "thanh phù" đại diện cho phần phát âm, còn "ý phù" là phần nghĩa, cách sáng tạo như thế này được gọi là Chữ hình thanh. Sự xuất hiện của Chữ hình thanh giải quyết một lượng lớn vấn đề ngữ nghĩa và âm tiết của từ; với cách tạo dựng chữ đơn giản và kết cấu biến hóa đa dạng đã góp phần làm phong phú số lượng chữ Hán, thế nên ngày nay một lượng lớn văn tự có cấu tạo dạng Chữ hình thanh này

phần hình bên biểu đạt nghĩa　　phần thanh bên biểu đạt âm

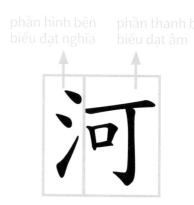

phần thanh bên biểu đạt âm　　phần hình bên biểu đạt nghĩa

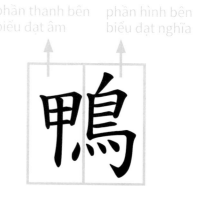

Trong Nhật Báo Quốc Ngữ từng xuất bản về "Sự thú vị của Hán tự tiếng Trung" có một số ví dụ rất dễ hiểu, tác giả Trần Chính Trị viết: "Chúng ta miêu tả dòng nước sạch và xinh đẹp là 清 (thanh); ở chữ này là sự kết hợp của 青 chữ thanh và 水 chữ thủy. Để hình dung một ngày đẹp tươi ta có chữ 晴, với chữ này thì có chữ 青 ở bên và thêm vào 日 chữ nhật (ngày)...". Còn về chữ 精 nghĩa gốc của chữ này là vứt bỏ lớp vỏ cứng bên ngoài của gạo. Ở bên cạnh 青 thêm vào 目 mục (mắt) tạo thành chữ 睛, chữ 睛 có nghĩa là đôi mắt có thể thấy những sự vật xinh đẹp. Ở bên cạnh 青 thêm vào 言 thành chữ 請 nghĩa là có lễ phép. Ở bên cạnh 青 thêm vào 心 thành chữ 情 nghĩa là tình cảm được xuất phát từ tâm hồn đẹp. Những chữ khác như 菁 và 靖 đều có nghĩa là tốt đẹp. Đây đều là những chữ hình thanh thú vị, thông qua cách hiểu như thế này Tiếng Trung cũng trở nên thú vị hơn!

◆ **Chữ chuyển chú và Chữ giả tá hai cách tạo dựng từ không dễ để hiểu rõ**

Trong Lục thư ngoài Chữ tượng hình, chỉ sự, hội ý, hình thanh ra vẫn còn Chữ chuyển chú và Chữ giả tá. Trong sáu cách sáng tạo chữ Hán thì tượng hình, hội ý, chỉ sự, hình thanh là cơ bản nhất, còn về chuyển chú và giả tá lại là cách tạo dựng từ được chuyển hóa mà thành.

Sự hình thành và sáng tạo chữ viết không chỉ do một người, một thời đại hay là một khu vực sáng lập nên, vì thời gian, không gian, hoàn cảnh khác nhau dẫn đến việc từ có cùng ngữ nghĩa nhưng lại khác chữ, vì vậy sự xuất hiện của nguyên tắc "chuyển chú" sẽ giúp hỗ trợ giải thích ý nghĩa của các từ đó.

Ví dụ như chữ 纏 có nghĩa là dùng dây thừng quấn 繞 lấy vật thể; còn về chữ 繞 có nghĩa là dùng dây thừng quấn/cuộn 纏 lấy vật thể, cho nên hai chữ 纏 và chữ 繞 có nghĩa tương đồng nên được gọi là Chữ chuyển chú.

$$纏 = 繞$$

Đối với nguyên tắc Chữ giả tá, được hình thành khi người xưa bắt gặp phải sự việc "có âm mà không có chữ" nhưng lại cần phải viết ra văn tự để diễn đạt hàm ý, nên họ nghĩ ngay đến những "âm tương đồng" và "âm gần giống" để thay thế. Ví dụ như chữ 難 (nan), vốn dĩ nó có nghĩa là một loại chim được gọi là 難 (nan), kí hiệu 隹 đại diện cho chủng loại chim chóc, về sau được Chữ giả tá liệt kê vào loại 難 (khó); thêm một ví dụ nữa như chữ 要, vốn dĩ chữ này để miêu tả phần eo, hông của cơ thể người hay có hình dáng giống người, nhưng bị mượn chữ để dùng cuối cùng thành chữ 要 trong chữ 重要 (quan trọng), cho nên về sau lại phải sáng tạo thêm chữ mới là chữ 腰 để đổi trả lại chữ 要 ban đầu, từ đó chữ 要 trở thành chữ giả tá, còn chữ 腰 trở thành chữ chuyển chú.

$$要 \rightarrow 腰$$

Phiên bản Trung - Việt trung cấp

中越語版
進階級

5

jǐ | **CƠ** | cái bàn nhỏ

几

wáng | **VONG** | chạy trốn; mất đi; chết, qua đời; diệt vong

亡

fán | **PHÀM** | bình thường; trần gian; hễ là, phàm là

凡

gōng | **CUNG** | cung tên; cong, khom, cúi

弓

予

予 予 予 予

予 予 予 予 予 予

仇

chóu **CỪU** | kẻ thù, thâm thù, oán hận

仇 仇 仇 仇

仇 仇 仇 仇 仇 仇

勿

wù **VẬT** | đừng, không nên; phủ định

勿 勿 勿 勿

勿 勿 勿 勿 勿 勿

爪

zhǎo **TRẢO** | móng, móng vuốt, nanh vuốt, chân của động vật

爪 爪 爪 爪

爪 爪 爪 爪 爪 爪

quǎn | **KHUYỂN** | con chó

犬

犬 犬 犬 犬

犬 犬 犬 犬 犬 犬

fá | **PHẠT** | thiếu; không có; nghèo khổ; mệt mỏi

乏

乏 乏 乏 乏

乏 乏 乏 乏 乏 乏

xiān | **TIÊN** | tiên, thần tiên; đi về cõi tiên (cách nói bóng gió về cái chết)

仙

仙 仙 仙 仙 仙

仙 仙 仙 仙 仙 仙

tū | **ĐỘT** | lồi lên, nhô lên, cao lên

凸

凸 凸 凸 凸 凸

仍 仍 仍 仍 仍 仍

凹

āo | **AO** | lõm xuống, trũng xuống

凹 凹 凹 凹 凹

凹 凹 凹 凹 凹 凹

刊

kān | **SAN** | chặt, cắt; sửa chữa, cải chính; đăng tải, xuất bản; báo định kì

刊 刊 刊 刊 刊

刊 刊 刊 刊 刊 刊

匆

cōng | **THÔNG** | gấp gáp, vội vàng

匆 匆 匆 匆 匆

匆 匆 匆 匆 匆 匆

召

zhào | **TRIỆU** | kêu gọi; mời, rước đến

召 召 召 召 召

召 召 召 召 召 召

dīng | **ĐINH** | cắn, đốt, chích (ong, muỗi...); dặn dò; leng keng

叮

yùn | **DỰNG** | mang thai, nuôi dưỡng, bao hàm

孕

ní | **NI** | ni, ni sư, ni cô, sư cô, tỳ kheo ni

尼

jù | **CỰ** | lớn, to lớn, khổng lồ

巨

yòu | **ẤU** | tuổi thơ, ấu thơ; yêu thương; non, sơ sinh; nông cạn, ấu trĩ

幼

幼 幼 幼 幼 幼

幼 幼 幼 幼 幼 幼

dàn | **ĐÁN** | sáng sớm, ban ngày; ngày (ngày đầu năm, một mai); nữ diễn viên

旦

旦 旦 旦 旦 旦

旦 旦 旦 旦 旦 旦

wǎ | **NGÕA** | đồ sành, gạch ngói; chỉ sự tan rã, sụp đổ; gas

瓦

瓦 瓦 瓦 瓦 瓦

瓦 瓦 瓦 瓦 瓦 瓦

gān | **CAM** | vị ngọt; cam tâm tình nguyện, chỉ sự tốt lành (cam lồ)

甘

甘 甘 甘 甘 甘

甘 甘 甘 甘 甘 甘

矛 | **máo** | **MÂU** | vũ khí xưa (xà mâu, cái giáo cán dài)

矛 矛 矛 矛 矛

矛 矛 令 令 令 令

穴 | **xué** | **HUYỆT** | động huyệt; huyệt đạo

穴 穴 穴 穴 穴

穴 穴 穴 穴 穴 穴

仰 | **yǎng** | **NGƯỠNG** | ngửa mặt, ngưỡng mộ, ỷ lại

仰 仰 仰 仰 仰 仰

仰 仰 仰 仰 仰 仰

仲 | **zhòng** | **TRỌNG** | ở giữa (trọng tài, môi giới); chỉ thứ tự thứ hai

仲 仲 仲 仲 仲 仲

仲 仲 仲 仲 仲 仲

fǎng **PHỎNG, PHẢNG** mô phỏng, phỏng theo; tương tự; phảng phất

仿

仿 仿 仿 仿 仿 仿

仿 仿 仿 仿 仿 仿

qǐ **XÍ** mong đợi; mưu cầu, trông mong; xí nghiệp

企

企 企 企 企 企 企

企 企 企 企 企 企

wǔ **NGŨ** đội ngũ, nhập ngũ, viết hoa của số năm

伍

伍 伍 伍 伍 伍 伍

伍 伍 伍 伍 伍 伍

huǒ **HỎA** bạn bè, nhân viên, gọi tắt của chuyện cơm nước; lượng từ nhóm

伙

伙 伙 伙 伙 伙 伙

伙 伙 伙 伙 伙 伙

兇 | xiōng | HUNG | lo sợ; hung dữ, hung ác; hung thủ

兇 兇 兇 兇 兇 兇

兇 兇 兇 兇 兇 兇

划 | huà | HOẠCH, HOA | chèo (thuyền), tính toán

划 划 划 划 划 划

划 划 划 划 划 划

列 | liè | LIỆT | hàng ngang; xếp hàng; bài trí; đưa vào, liệt vào

列 列 列 列 列 列

列 列 列 列 列 列

匠 | jiàng | TƯỢNG | thợ lành nghề; khéo léo; có kỹ năng thiếu sức sáng tạo

匠 匠 匠 匠 匠 匠

匠 匠 匠 匠 匠 匠

宅　**zhái**　**TRẠCH**　nhà ở; nhân hậu độ lượng

宅宅宅宅宅宅
宅 宅 宅 宅 宅 宅

宇　**yǔ**　**VŨ**　không gian (vũ trụ, thiên hạ); nhà cửa; dáng vẻ phong cách

宇宇宇宇宇宇
宇 宇 宇 宇 宇 宇

寺　**sì**　**TỰ**　chùa, chùa chiền, tự viện (chùa Phụng Sơn); dinh tự (Đại lý tự)

寺寺寺寺寺寺
寺 寺 寺 寺 寺 寺

托　**tuō**　**THÁC**　cái khay, ủy thác, thoái thác, tôn lên, nhờ phúc; nâng, nhấc

托托托托托托
托 托 托 托 托 托

| kòu | KHẤU | khuy, nút; cài, gài; úp, đậy; khấu trừ; tập trung; gây, làm |

扣

扣扣扣扣扣扣
扣扣扣扣扣扣

| zhū | CHU | màu đỏ |

朱

朱朱朱朱朱朱
朱朱朱朱朱朱

| huī | KHÔI, HÔI | tro, than; bụi, bụi bặm; màu xám; nản lòng |

灰

灰灰灰灰灰灰
灰灰灰灰灰灰

| jī | CƠ | cơ bắp; da, da vẻ |

肌

肌肌肌肌肌肌
肌肌肌肌肌肌

舟

zhōu | CHÂU | con thuyền

舟 舟 舟 舟 舟 舟

舟 舟 舟 舟 舟 舟

串

chuàn | XUYẾN | quán xuyến, thông đồng; đóng vai; lượng từ chuỗi, chùm

串 串 串 串 串 串 串

串 串 串 串 串 串

估

gū | CỐ | dự tính, ước tính

估 估 估 估 估 估 估

估 估 估 估 估 估

伴

bàn | BẠN | bạn bè, cộng sự; ý chỉ vợ hoặc chồng; phụ vào, đệm theo

伴 伴 伴 伴 伴 伴 伴

伴 伴 伴 伴 伴 伴

zhàn | **CHIẾM** | chiếm, đoạt

佔

fú | **PHẬT** | Phật, Bụt, Đức Phật, Phật Đà; Phật giáo; ẩn dụ lòng từ bi

佛

pàn | **PHÁN** | phán đoán, phán quyết, trọng tài

判

shān | **SAN** | xóa bỏ, cắt bỏ, lược bỏ

刪

吩 | fēn | PHÂN | phân phó, dặn dò

吩 吩 吩 吩 吩 吩 吩
吩 吩 吩 吩 吩 吩

含 | hán | HÀM | ngậm, chứa, bao gồm

含 含 含 含 含 含 含
含 含 含 含 含 含

均 | jūn | QUÂN | đồng đều, quân bình, cân bằng; toàn bộ, tất cả

均 均 均 均 均 均 均
均 均 均 均 均 均

夾 | jiā | GIÁP | kẹp, thế gọng kìm; cái kẹp, cây gắp; sự xen lẫn

夾 夾 夾 夾 夾 夾 夾
夾 夾 夾 夾 夾 夾

miào | **DIỆU** | tuyệt diệu, kỳ diệu, thú vị; tuổi xuân, tuổi trẻ

妙

妙妙妙妙妙妙妙
妙 妙 妙 妙 妙 妙

zhuāng | **TRANG** | trang điểm, tân trang; của hồi hôn

妝

妝妝妝妝妝妝妝
妝 妝 妝 妝 妝 妝

zhuāng | **TRANG** | trang điểm, tân trang; của hồi hôn

粧

粧粧粧粧粧粧粧粧粧粧粧
粧 粧 粧 粧 粧 粧

fáng | **PHƯƠNG** | làm hại, gây trở ngại

妨

妨妨妨妨妨妨妨
妨 妨 妨 妨 妨 妨

宋

sòng | TỐNG | triều Tống (tên triều đại), họ Tống

宋宋宋宋宋宋宋
宋 宋 宋 宋 宋 宋

尿

niào | NIỆU | tiểu tiện, đi tiểu

尿尿尿尿尿尿尿
尿 尿 尿 尿 尿 尿

屁

pì | THÍ | đánh rắm; nói lời vớ vẩn, tầm phào

屁屁屁屁屁屁屁
屁 屁 屁 屁 屁 屁

巫

wū | VU | thầy pháp, thầy mo (bà đồng); liên quan thần linh

巫巫巫巫巫巫巫
巫 巫 巫 巫 巫 巫

序

xù | **TỰ** | thứ tự, phần mở màn, lời giới thiệu

序序序序序序序
序 序 序 序 序 序

戒

jiè | **GIỚI** | phòng bị, cảnh cáo, sửa đổi; trai giới (bát quan trai); nhẫn

戒戒戒戒戒戒戒
戒 戒 戒 戒 戒 戒

扶

fú | **PHÙ** | đỡ, vịn, dìu; giúp đỡ, trợ giúp

扶扶扶扶扶扶扶
扶 扶 扶 扶 扶 扶

批

pī | **PHÊ** | chú giải, phê bình, phê duyệt, bán buôn (số lượng nhiều)

批批批批批批批
批 批 批 批 批 批

抄 chāo　SAO　chép, tịch thu; đi đường tắt, đi lối tắt

抄 抄 抄 抄 抄 抄 抄
抄 抄 抄 抄 抄 抄

抖 dǒu　ĐẨU　rung lắc, run rẩy; hăng hái, phấn chấn; vạch trần, đắc ý

抖 抖 抖 抖 抖 抖 抖
抖 抖 抖 抖 抖 抖

抗 kàng　KHÁNG　kháng cự, phản kháng; ngang nhau, tương đương

抗 抗 抗 抗 抗 抗 抗
抗 抗 抗 抗 抗 抗

攻 gōng　CÔNG　tấn công, nghiên cứu, chỉ trích

攻 攻 攻 攻 攻 攻 攻
攻 攻 攻 攻 攻 攻

dù | **ĐỖ** | chặn lại, ngăn chặn; bịa đặt, đặt điều; họ Đỗ

杜

杜杜杜杜杜杜杜

杜 杜 杜 杜 杜 杜

chén | **THẨM** | họ Thẩm

沈

沈沈沈沈沈沈沈

沈 沈 沈 沈 沈 沈

chén | **TRẦM** | chìm, lặn; mê muội, lún sâu; điềm tĩnh; sâu thẳm

沉

沉沉沉沉沉沉沉

沉 沉 沉 沉 沉 沉

zāi | **TAI** | tai họa; liên quan đến tai nạn (nạn dân, khu tị nạn...)

災

災災災災災災災

災 災 災 災 災 災

牢

láo | **LAO** | chu ồng, nhà tù, kiên cố

牢 牢 牢 牢 牢 牢 牢
牢 牢 牢 牢 牢 牢

皂

zào | **TẠO** | xà phòng, màu đen

皂 皂 皂 皂 皂 皂 皂
皂 皂 皂 皂 皂 皂

秀

xiù | **TÚ** | người tài, ưu tú, thanh tú, nở hoa, biểu diễn

秀 秀 秀 秀 秀 秀 秀
秀 秀 秀 秀 秀 秀

良

liáng | **LƯƠNG** | tốt, người lương thiện, lương tri; rất, nhiều, cực kì

良 良 良 良 良 良 良
良 良 良 良 良 良

谷

gǔ | **CỐC** | hang động, khe, cốc; ẩn dụ về hoàn cảnh khó khăn

谷谷谷谷谷谷谷

谷 谷 谷 谷 谷 谷

赤

chì | **XÍCH** | màu đỏ; trung thành, tận tụy; tay trắng, nghèo nàn; trần truồng

赤赤赤赤赤赤赤

赤 赤 赤 赤 赤 赤

防

fáng | **PHÒNG** | phòng ngừa (đê, bờ kè), phòng bị, phòng thủ

防防防防防防

防 防 防 防 防 防

佩

pèi | **BỘI** | bội phục, ngọc bội, đồ trang sức đeo đai áo

佩佩佩佩佩佩佩佩

佩 佩 佩 佩 佩 佩

供

gōng | **CUNG** | cung cấp, lời khai

供供供供供供供供
供　供　供　供　供　供

gòng | **CUNG** | cúng (thần thánh), cúng dường

依

yī | **Y** | dựa vào, theo; phục tùng, nghe theo

依依依依依依依依
依　依　依　依　依　依

刮

guā | **QUÁT** | cạo, gọt, nạo; lau chùi (nhìn bằng cặp mắt khác); bóc lột; mắng

刮刮刮刮刮刮刮刮
刮　刮　刮　刮　刮　刮

券

quàn | **KHOÁN** | phiếu (có giá trị, có thể dùng mua bán), vé

券券券券券券券券
券　券　券　券　券　券

協

xié | **HIỆP** | cùng nhau, giúp đỡ nhau

協 協 協 協 協 協 協 協

協 協 協 協 協 協

卷

juǎn | **QUYỂN** | cuốn, sách vở, bài thi

卷 卷 卷 卷 卷 卷 卷 卷

卷 卷 卷 卷 卷 卷

juàn | **QUYỂN** | chỉ vật uốn khúc hoặc cong; lượng từ (cuốn, quyển, gói)

咐

fù | **PHÓ** | dặn dò, phân phó

咐 咐 咐 咐 咐 咐 咐 咐

咐 咐 咐 咐 咐 咐

坪

píng | **BÌNH** | bình địa, tên địa danh, đơn vị đo (1 坪 = 3.3058m²)

坪 坪 坪 坪 坪 坪 坪 坪

坪 坪 坪 坪 坪 坪

奔

bēn | **BÔN** | lao đến; đào tẩu, trốn chạy; bỏ nhà theo trai

奔 奔 奔 奔 奔 奔 奔 奔

奔 奔 奔 奔 奔 奔

委

wěi | **ỦY** | phái, ủy thác; thuận theo; đầu đuôi, ngọn nguồn; ủy viên

委 委 委 委 委 委 委 委

委 委 委 委 委 委

孟

mèng | **MẠNH** | trưởng, cả (lớn nhất); tháng đầu mỗi mùa; lỗ mãng

孟 孟 孟 孟 孟 孟 孟 孟

孟 孟 孟 孟 孟 孟

孤

gū | **CÔ** | mồ côi, cô độc; cổ quái, lầm lì, gàn dở

孤 孤 孤 孤 孤 孤 孤 孤

孤 孤 孤 孤 孤 孤

宗

zōng | **TÔNG** | tổ tông, tông thân, tông phái, tông chỉ, tôn kính

宗 宗 宗 宗 宗 宗 宗 宗

宗 宗 宗 宗 宗 宗

官

guān | **QUAN** | quan lại, chức quan; thuộc về nhà nước; cơ quan con người

官 官 官 官 官 官 官 官

官 官 官 官 官 官

宙

zhòu | **TRỤ** | vũ trụ

宙 宙 宙 宙 宙 宙 宙 宙

宙 宙 宙 宙 宙 宙

尚

shàng | **THƯỢNG** | vẫn còn, cao thượng; tôn sùng, tôn kính; xu hướng

尚 尚 尚 尚 尚 尚 尚 尚

尚 尚 尚 尚 尚 尚

居

jiè　　**GIỚI**　　tới lúc, đến lúc; lượng từ: khóa, lần

居　居　居　居　居　居　居　居

居　居　居　居　居　居

岩

yán　　**NHAM**　　nham thạch, đá hoa cương

岩　岩　岩　岩　岩　岩　岩　岩

岩　岩　岩　岩　岩　岩

延

yán　　**DIÊN**　　kéo dài, trì hoãn, lui lại, chậm lại; mời

延　延　延　延　延　延

延　延　延　延　延　延

彼

bǐ　　**BỈ**　　bên kia, đó, nọ (bỉ ngạn); chỉ người ấy, người đó

彼　彼　彼　彼　彼　彼　彼

彼　彼　彼　彼　彼　彼

忠 zhōng | TRUNG | hết lòng (tận trung, tận hiếu); tận tâm làm việc

忠 忠 忠 忠 忠 忠 忠 忠
忠 忠 忠 忠 忠 忠

怖 bù | BỐ | sợ hãi, hoảng hốt, đáng sợ

怖 怖 怖 怖 怖 怖 怖 怖
怖 怖 怖 怖 怖 怖

怡 yí | DI | vui vẻ; khiến cho vui mừng, vui thích

怡 怡 怡 怡 怡 怡 怡 怡
怡 怡 怡 怡 怡 怡

承 chéng | THỪA | tiếp nhận, đảm nhận, kế thừa, thừa nhận, nhờ có

承 承 承 承 承 承 承 承
承 承 承 承 承 承

抵
dǐ | **ĐỂ, CHỈ** | đến nơi; phản đối, chống lại, ngăn chặn; tiêu diệt lẫn nhau

抵 抵 抵 抵 抵 抵 抵 抵

抵 抵 抵 抵 抵 抵

抽
chōu | **TRỪU** | rút thăm; hút (thuốc, nước); trừu tượng; co rút; đâm chồi; đánh

抽 抽 抽 抽 抽 抽 抽 抽

抽 抽 抽 抽 抽 抽

拆
chāi | **SÁT** | mở, bóc ra; hủy hoại, phá hoại

拆 拆 拆 拆 拆 拆 拆 拆

拆 拆 拆 拆 拆 拆

拒
jù | **CỰ** | kháng cự, chống cự; từ chối, cự tuyệt

拒 拒 拒 拒 拒 拒 拒

拒 拒 拒 拒 拒 拒

拖

tuō | **ĐÀ, THA** | kéo, lôi kéo, kéo lê; lau (nhà); rũ xuống, buông xuống

斧

fǔ | **PHỦ** | cây rìu, búa; cái búa (vũ khí xưa)

昌

chāng | **XƯƠNG** | hưng thịnh, phồn vinh

昔

xī | **TÍCH, THÁC** | ngày trước, ngày xưa, xưa cũ

松 | sōng | TÙNG | cây thông

松松松松松松松松
松 松 松 松 松 松

板 | bǎn | BẢN | tấm, miếng; tiết tấu; bảo thủ; đờ đẫn, cứng ngắt (gương mặt)

板板板板板板板板
板 板 板 板 板 板

氛 | fēn | PHÂN | bầu không khí, cảnh sắc

氛氛氛氛氛氛氛氛
氛 氛 氛 氛 氛 氛

沾 | zhān | TRIÊM | thấm ướt; dính, đụng chạm; được nhờ, chiếm lợi ích

沾沾沾沾沾沾沾沾
沾 沾 沾 沾 沾 沾

沿

yán | **DUYÊN** | ven, dọc (đường); làm theo cách cũ; viền, mép; sát, gần

沿 沿 沿 沿 沿 沿 沿 沿

沿 沿 沿 沿 沿 沿

波

bō | **BA** | gợn sóng; sóng (âm, điện); ánh mắt; bôn ba; lượng từ đợt

波 波 波 波 波 波 波 波

波 波 波 波 波 波

泥

nì | **NÊ** | đất bùn; tượng đất; vật được nghiền nhừ

泥 泥 泥 泥 泥 泥 泥 泥

泥 泥 泥 泥 泥 泥

nì | **NÊ** | đất bùn; tượng đất; vật được nghiền nhừ

版

bǎn | **BẢN** | bản in, lần xuất bản, phiên bản, ván khuôn; lượng từ trang, lần

版 版 版 版 版 版 版 版

版 版 版 版 版 版

牧

mù　MỤC　chăn nuôi, gọi tắt ngành chăn nuôi; cai quản; mục sư

牧 牧 牧 牧 牧 牧 牧 牧
牧 牧 牧 牧 牧 牧

盲

máng　MANG　mù, khiếm thị; mù (màu, chữ); hùa theo; mù quáng

盲 盲 盲 盲 盲 盲 盲 盲
盲 盲 盲 盲 盲 盲

肩

jiān　KIÊN　vai, gánh vác

肩 肩 肩 肩 肩 肩 肩 肩
肩 肩 肩 肩 肩 肩

肺

fèi　PHẾ　phổi

肺 肺 肺 肺 肺 肺 肺 肺
肺 肺 肺 肺 肺 肺

臥 wò **NGỌA** rơi xuống; nằm vùng; vật dụng khi ngủ hoặc nghỉ ngơi

芬 fēn **PHÂN** thơm tho, mùi thơm

芳 fāng **PHƯƠNG** hoa thơm, tiếng thơm; xinh đẹp; cách gọi kính trọng

芽 yá **NHA** mầm; vật vừa thành hình, nảy mầm

返

fǎn | **PHẢN** | đi về, trở về, quay về

返返返返返返返

返 返 返 返 返 返

阻

zǔ | **TRỞ** | ngăn chặn, từ chối; chướng ngại; nơi nguy hiểm

阻阻阻阻阻阻阻

阻 阻 阻 阻 阻 阻

侵

qīn | **XÂM** | xâm phạm, xâm lược, xâm hại; áp sát, gần

侵侵侵侵侵侵侵侵

侵 侵 侵 侵 侵 侵

冠

guàn | **QUÁN** | quán quân, vượt trội, kèm thêm, nghi thức thành niên (con trai)

冠冠冠冠冠冠冠冠

冠 冠 冠 冠 冠 冠

guān | **QUAN** | mũ; vật giống mũ (vòng hoa, mồng gà)

miǎn | **MIỄN** | cần cù, gắng sức; cổ vũ, khuyến khích; miễn cưỡng

勉

ké | **KHÁI** | ho; khạc (đờm, máu)

咳

āi | **AI** | bi ai, mặc niệm, thương tiếc

哀

āi | **NGẢI** | ôi, ui, chà.. (từ cảm thán kinh ngạc, tiếc nuối, đau đớn)

哎

奏

zòu | **TẤU** | diễn tấu, tiết tấu, khởi tấu, tấu chương; đạt được

奏 奏 奏 奏 奏 奏 奏 奏 奏

奏 奏 奏 奏 奏 奏

姻

yīn | **NHÂN** | hôn nhân, quan hệ thông gia

姻 姻 姻 姻 姻 姻 姻 姻

姻 姻 姻 姻 姻 姻

姿

zī | **TƯ** | dáng vẻ, tư thế, điệu bộ; dung mạo, dung nhan

姿 姿 姿 姿 姿 姿 姿 姿

姿 姿 姿 姿 姿 姿

威

wēi | **UY** | quyền uy; uy nghiêm; uy hiếp, đe dọa

威 威 威 威 威 威 威 威 威

威 威 威 威 威 威

dì | ĐẾ vua, đế vương, hoàng đế; thượng đế, thiên đế

帝

帝帝帝帝帝帝帝帝帝

帝 帝 帝 帝 帝 帝

yōu | U tao nhã, vắng vẻ, tối tăm, giấu giếm, giam cầm

幽

幽幽幽幽幽幽幽幽幽

幽 幽 幽 幽 幽 幽

nù | NỘ nổi giận; khí thế bừng bừng, dữ dội

怒

怒怒怒怒怒怒怒怒

怒 怒 怒 怒 怒 怒

yuàn | OÁN oán trách, oán hận, kết oán, thù hận, bất mãn

怨

怨怨怨怨怨怨怨怨

怨 怨 怨 怨 怨 怨

huī | **KHÔI** | to lớn, hồi phục

恢 恢 恢 恢 恢 恢 恢 恢 恢
恢 恢 恢 恢 恢 恢

hèn | **HẬN** | hận, mối hận, hối hận

恨 恨 恨 恨 恨 恨 恨 恨 恨
恨 恨 恨 恨 恨 恨

qià | **KHÁP** | vừa, vừa vặn; thỏa đáng, thích đáng

恰 恰 恰 恰 恰 恰 恰 恰 恰
恰 恰 恰 恰 恰 恰

biǎn | **BIÊN, BIỂN** | rộng và bằng phẳng hay bẹp, dẹp; xem thường

扁 扁 扁 扁 扁 扁 扁 扁 扁
扁 扁 扁 扁 扁 扁

piān | **BIỂN** | nhỏ

括

kuò | **QUÁT, HOẠT** | bao gồm, khái quát; tìm tòi

括 括 括 括 括 括 括 括 括
括 括 括 括 括 括

拼

pīn | **PHANH, BÍNH** | ghép, ráp; liều mạng

拼 拼 拼 拼 拼 拼 拼 拼 拼
拼 拼 拼 拼 拼 拼

拾

shí | **THẬP, THẬP** | nhặt, thu dọn, cách viết hoa của số mười

拾 拾 拾 拾 拾 拾 拾 拾 拾
拾 拾 拾 拾 拾 拾

施

shī | **DI, THI, THÍ** | thi hành, thêm, cho, họ Thi

施 施 施 施 施 施 施 施 施
施 施 施 施 施 施

映

yìng　　**ÁNH**　　chiếu rọi, phản chiếu, đưa ra ý kiến (phản ánh, phản đối)

映 映 映 映 映 映 映 映 映

映　映　映　映　映　映

某

mǒu　　**MỖ**　　nào đó (chỉ người, địa danh hoặc vật không xác định); tôi

某 某 某 某 某 某 某 某 某

某　某　某　某　某　某

柔

róu　　**NHU**　　mềm mại, ôn hòa, an ủi

柔 柔 柔 柔 柔 柔 柔 柔 柔

柔　柔　柔　柔　柔　柔

柱

zhù　　**TRỤ**　　cái trụ, cột; vật giống cái trụ, cột

柱 柱 柱 柱 柱 柱 柱 柱 柱

柱　柱　柱　柱　柱　柱

柳

liǔ | **LIỄU** | cây liễu, họ Liễu

柳 柳 柳 柳 柳 柳 柳 柳 柳

柳 柳 柳 柳 柳 柳

炭

tàn | **THÁN** | than, nhiên liệu đốt làm từ củi

炭 炭 炭 炭 炭 炭 炭 炭 炭

炭 炭 炭 炭 炭 炭

炮

pào | **PHÁO** | pháo, đại bác, pháo nổ

炮 炮 炮 炮 炮 炮 炮 炮 炮

炮 炮 炮 炮 炮 炮

páo | **BÀO** | nướng; sao, sấy (thuốc)

玲

líng | **LINH** | lung linh (chỉ vật), lanh lợi (chỉ người)

玲 玲 玲 玲 玲 玲 玲 玲 玲

玲 玲 玲 玲 玲 玲

shān | **SAN** | san hô, rạn san hô

珊

珊 珊 珊 珊 珊 珊 珊 珊 珊

珊 珊 珊 珊 珊 珊

jiē | **GIAI** | đều, toàn

皆

皆 皆 皆 皆 皆 皆 皆 皆 皆

皆 皆 皆 皆 皆 皆

huáng | **HOÀNG** | vua, có liên quan đến vua; lớn, to lớn; cách gọi tôn trọng

皇

皇 皇 皇 皇 皇 皇 皇 皇 皇

皇 皇 皇 皇 皇 皇

pén | **BỒN** | chậu, vật có hình dạng giống chậu; lượng từ của bồn, chậu

盆

盆 盆 盆 盆 盆 盆 盆 盆 盆

盆 盆 盆 盆 盆 盆

盾

dùn | **THUẪN** | cái khiên, vật giống cái khiên, hậu thuẫn, mâu thuẫn

盾 盾 盾 盾 盾 盾 盾 盾 盾
盾 盾 盾 盾 盾 盾

胃

wèi | **VỊ** | dạ dày, bao tử

胃 胃 胃 胃 胃 胃 胃 胃 胃
胃 胃 胃 胃 胃 胃

胎

tāi | **THAI** | bào thai, thai nhi; lốp xe; phôi; lớp lót, đệm; nguồn gốc

胎 胎 胎 胎 胎 胎 胎 胎 胎
胎 胎 胎 胎 胎 胎

胡

hú | **HỒ** | người Hồ, đồ của người Hồ; tùy tiện, bừa bãi; họ Hồ

胡 胡 胡 胡 胡 胡 胡 胡 胡
胡 胡 胡 胡 胡 胡

致 zhì | TRÍ | gửi tới, truyền đạt, thu được, khiến cho, gây nên

致 致 致 致 致 致 致 致 致
致 致 致 致 致 致

苗 miáo | MIÊU | mầm, non, con non; đầu mối, manh mối

苗 苗 苗 苗 苗 苗 苗 苗 苗
苗 苗 苗 苗 苗 苗

茄 jiā | CÀ | thảo mộc | jiā | GIA | xì gà

茄 茄 茄 茄 茄 茄 茄 茄 茄
茄 茄 茄 茄 茄 茄

衫 shān | SAM | áo

衫 衫 衫 衫 衫 衫 衫 衫
衫 衫 衫 衫 衫 衫

迫

pò | **BÁCH** | bức ép, áp bức; cấp bách, khẩn cấp; áp sát

迫 迫 迫 迫 迫 迫 迫 迫

迫 迫 迫 迫 迫 迫

述

shù | **THUẬT** | thuật lại, kể lại; kể rõ, miêu tả

述 述 述 述 述 述 述 述

述 述 述 述 述 述

郊

jiāo | **GIAO** | vùng ngoại thành, ngoại ô

郊 郊 郊 郊 郊 郊 郊 郊

郊 郊 郊 郊 郊 郊

降

jiàng | **GIÁNG** | rơi xuống, hạ xuống, hạ cấp

降 降 降 降 降 降 降 降

降 降 降 降 降 降

xiáng | **HÀNG** | đầu hàng, khuất phục; thuần phục, chế ngự

限
xiàn | **HẠN** | mức độ, giới hạn, ngưỡng cửa, đại nạn

限限限限限限限限
限 限 限 限 限 限

革
gé | **CÁCH** | da thuộc; đổi thay, cải cách; bỏ, loại bỏ; áo giáp

革革革革革革革革革
革 革 革 革 革 革

俱
jù | **CÂU** | toàn, đều; cùng nhau

俱俱俱俱俱俱俱俱俱俱
俱 俱 俱 俱 俱 俱

倆
liǎ | **LƯỠNG** | hai cái, ngón nghề, thủ đoạn

倆倆倆倆倆倆倆倆倆倆
倆 倆 倆 倆 倆 倆

倉　cāng　THƯƠNG　nhà kho; hấp tấp, nóng vội, vội vàng hoảng hốt

倉 倉 倉 倉 倉 倉 倉 倉 倉 倉
倉 倉 倉 倉 倉 倉

倍　bèi　BỘI　gấp bội, lượng từ gấp bội trong tính toán: gấp, lần

倍 倍 倍 倍 倍 倍 倍 倍 倍 倍
倍 倍 倍 倍 倍 倍

倦　juàn　QUYỆN　mệt mỏi, uể oải; chán nản

倦 倦 倦 倦 倦 倦 倦 倦 倦 倦
倦 倦 倦 倦 倦 倦

准　zhǔn　CHUẨN　cho phép

准 准 准 准 准 准 准 准 准 准
准 准 准 准 准 准

凍 | dòng | ĐỐNG, ĐÔNG | đông lại, lạnh cóng, đông (thực phẩm)

凍凍凍凍凍凍凍凍凍凍
凍凍凍凍凍凍

哦 | ó | NGA | thán từ (biểu thị ngữ khí ngạc nhiên)

哦哦哦哦哦哦哦哦哦哦
哦哦哦哦哦哦

哲 | zhé | TRIẾT | người thông minh, có trí tuệ, triết học, triết lý

哲哲哲哲哲哲哲哲哲哲
哲哲哲哲哲哲

哼 | hēng | HANH | rên rỉ, tiếng hát khẽ, hừm, hừ (biểu thị không vui)

哼哼哼哼哼哼哼哼哼哼
哼哼哼哼哼哼

mái | **MAI** | chôn cất, chôn giấu, ẩn dụ sự nỗ lực (vùi mình nỗ lực)

埋

埋 埋 埋 埋 埋 埋 埋 埋 埋
埋 埋 埋 埋 埋 埋

mán | **MAN** | oán trách

zǎi | **TẾ, TỂ** | giết; nắm giữ, cai trị; tể tướng (chức quan thời xưa)

宰

宰 宰 宰 宰 宰 宰 宰 宰 宰 宰
宰 宰 宰 宰 宰 宰

yàn | **YẾN** | yến tiệc, bữa tiệc; tiệc rượu, hồng môn yến; an nhàn

宴

宴 宴 宴 宴 宴 宴 宴 宴 宴
宴 宴 宴 宴 宴 宴

shè | **XẠ** | bắn; ám chỉ, bóng gió; chiếu ánh sáng (phản xạ, khúc xạ...)

射

射 射 射 射 射 射 射 射 射
射 射 射 射 射 射

峰

fēng | **PHONG** | đỉnh (núi), bộ phận của vật nhô cao giống đỉnh núi

峰 峰 峰 峰 峰 峰 峰 峰 峰 峰

峰 峰 峰 峰 峰 峰

峯

fēng | **PHONG** | một cách viết khác của chữ「峰」

峯 峯 峯 峯 峯 峯 峯 峯 峯 峯

峯 峯 峯 峯 峯 峯

席

xí | **TỊCH** | chỗ ngồi, bàn tiệc, chức vị, cái chiếu

席 席 席 席 席 席 席 席 席 席

席 席 席 席 席 席

徐

xú | **TỪ** | chầm chậm, từ từ; họ Từ

徐 徐 徐 徐 徐 徐 徐 徐 徐 徐

徐 徐 徐 徐 徐 徐

jìng ‧ **KÍNH** ‧ đường nhỏ, phương pháp, trực tiếp, đường kính, thi đấu điền kinh

徑

tú ‧ **ĐỒ** ‧ học trò; chỉ người xấu (lũ, bọn); chỉ có; phí sức, vô ích; không, trống

徒

ēn ‧ **ÂN** ‧ ân huệ, ân đức, cảm ơn; ân ái, ân tình

恩

qiāo ‧ **THIỂU** ‧ dáng vẻ buồn lo, ưu phiền; yên lặng, lặng lẽ

悄

悔 huǐ **HỐI** hối hận

悟 wù **NGỘ** hiểu ra, vỡ lẽ (lĩnh ngộ, giác ngộ)

拳 quán **QUYỀN** nắm đấm; quyền anh, võ thiếu lâm; lượng từ quả đấm

挨 āi **AI, ẢI** lần lượt; sát bên, kề sát; bị, chịu trận; gắng gượng

juān | **QUYÊN** | quyên góp; bỏ, từ bỏ; thuế

捐

bǔ | **BỔ, BỘ** | bắt lấy, tóm lấy

捕

shài | **SÁI** | phơi; in, rửa, tráng (rửa ảnh, phục chế ảnh)

晒

shài | **SÁI** | một cách viết khác của 「晒」

曬

朗 | lǎng | **LÃNG** | sáng sủa; lớn tiếng (đọc diễn cảm, ngâm nga)

朗 朗 朗 朗 朗 朗 朗 朗 朗
朗 朗 朗 朗 朗 朗

核 | hé | **HẠCH** | hột, hạt; vật giống hạt; kiểm tra, đối chiếu; hạt nhân

核 核 核 核 核 核 核 核 核
核 核 核 核 核 核

泰 | tài | **THÁI** | bình an, thuận lợi; tốt; xa xỉ, xa hoa; gọi tắt Thái Lan

泰 泰 泰 泰 泰 泰 泰 泰 泰 泰
泰 泰 泰 泰 泰 泰

浩 | hào | **HẠO** | to lớn, bao la; phong phú, rất nhiều

浩 浩 浩 浩 浩 浩 浩 浩 浩
浩 浩 浩 浩 浩 浩

烈

liè | **LIỆT** | mãnh liệt, cương trực, nhiệt liệt, hy sinh, công trạng

疲

pí | **BÌ** | mệt nhọc, mệt mỏi

症

zhèng | **CHỨNG** | triệu chứng

益

yì | **ÍCH** | gia tăng; có lợi, có ích; lợi ích, giúp; càng

窄

zhǎi **TRÁCH** chật hẹp

窄 窄 窄 窄 窄 窄 窄 窄 窄 窄
窄 窄 窄 窄 窄 窄

納

nà **NẠP** tiếp nhận, thu nhận; nộp, dâng; cưới; hoài nghi

納 納 納 納 納 納 納 納 納 納
納 納 納 納 納 納

純

chún **THUẦN** thuần túy; thuần hậu; rất, toàn bộ

純 純 純 純 純 純 純 純 純 純
純 純 純 純 純 純

紛

fēn **PHÂN** lộn xộn, hỗn loạn; tranh cãi, phân tranh

紛 紛 紛 紛 紛 紛 紛 紛 紛
紛 紛 紛 紛 紛 紛

wēng	**ÔNG**	cách gọi cụ ông; bố chồng hoặc bố vợ; tôn xưng bố; họ Ông

翁

翁 翁 翁 翁 翁 翁 翁 翁 翁 翁
翁 翁 翁 翁 翁 翁

chì	**SÍ**	cánh; vây cá

翅

翅 翅 翅 翅 翅 翅 翅 翅 翅 翅
翅 翅 翅 翅 翅 翅

xiōng	**HUNG**	lồng ngực, trong lòng, lòng dạ

胸

胸 胸 胸 胸 胸 胸 胸 胸 胸 胸
胸 胸 胸 胸 胸 胸

mài	**MẠCH**	mạch máu, mạch đập, thứ giống mạch, huyết thống

脈

脈 脈 脈 脈 脈 脈 脈 脈 脈 脈
脈 脈 脈 脈 脈 脈

mò	**MẠCH**	nhìn trìu mến

航

háng | **HÀNG** | hàng hải, hàng không

航 航 航 航 航 航 航 航 航 航
航 航 航 航 航 航

託

tuō | **THÁC** | gởi, nhờ; làm ơn; đùn đẩy, thoái thác; nhờ có

託 託 託 託 託 託 託 託 託 託
託 託 託 託 託 託

豹

bào | **BÁO** | con báo

豹 豹 豹 豹 豹 豹 豹 豹 豹 豹
豹 豹 豹 豹 豹 豹

配

pèi | **PHỐI** | phân phát; điều phối, kết đôi, kết hợp; phối hợp; xứng đáng

配 配 配 配 配 配 配 配 配 配
配 配 配 配 配 配

骨

gǔ | **CỐT** | xương cốt, khung chính của vật, phong độ, ruột thịt

骨 骨 骨 骨 骨 骨 骨 骨 骨
骨 骨 骨 骨 骨 骨

鬥

dòu | **ĐẤU** | đấu tranh; đấu, đá (động vật); thi đấu; phấn đấu

鬥 鬥 鬥 鬥 鬥 鬥 鬥 鬥 鬥
鬥 鬥 鬥 鬥 鬥 鬥

偶

ǒu | **NGẪU** | thành đôi, tượng (gỗ), vợ/chồng, ngẫu nhiên, thần tượng

偶 偶 偶 偶 偶 偶 偶 偶 偶 偶 偶
偶 偶 偶 偶 偶 偶

副

fù | **PHÓ** | chức phó; phụ, đi kèm; bản phụ; lượng từ cặp, đôi

副 副 副 副 副 副 副 副 副 副 副
副 副 副 副 副 副

唯

wéi | **DUY** | duy nhất, chỉ có; vâng dạ

唯 唯 唯 唯 唯 唯 唯 唯 唯 唯 唯
唯 唯 唯 唯 唯 唯

圈

quān | **KHUYÊN** | vòng, vành; phạm vi ngành nghề; lượng từ vòng

圈 圈 圈 圈 圈 圈 圈 圈 圈 圈 圈
圈 圈 圈 圈 圈 圈

juàn | **KHUYÊN** | chuồng (heo, bò...)

域

yù | **VỰC** | khu vực, vùng, cõi ở biên cương

域 域 域 域 域 域 域 域 域 域 域
域 域 域 域 域 域

執

zhí | **CHẤP** | cầm, giữ; nắm quyền; cố chấp, chấp trứ; chấp hành; bằng chứng

執 執 執 執 執 執 執 執 執 執 執
執 執 執 執 執 執

péi | **BỒI** | nuôi trồng, bồi dưỡng nhân tài

培

培培培培培培培培培培培
培 培 培 培 培 培

zhàng | **TRƯỚNG** | màn che, sổ sách kế toán, món nợ

帳

帳帳帳帳帳帳帳帳帳帳帳
帳 帳 帳 帳 帳 帳

yōu | **DU** | lâu đời, nhàn rỗi, ưu phiền

悠

悠悠悠悠悠悠悠悠悠悠
悠 悠 悠 悠 悠 悠

qī | **THÍCH** | họ hàng; ưu phiền, bi thương

戚

戚戚戚戚戚戚戚戚戚戚戚
戚 戚 戚 戚 戚 戚

shě | XẢ | từ bỏ; bố thí, cho; ngoài ra

捨

juǎn | QUYỂN | cuốn; vật được cuộn lai, dấy lên; lượng từ cuộn, cuốn

捲

sǎo | TẢO | quét dọn; tiêu diệt, tiêu trừ; lướt nhanh

掃

sào | TÁO | cây chổi

shòu | THỤ | giao cho, giảng dạy, bổ nhiệm

授

tàn | **THÁM** | tìm kiếm, truy tìm; trinh thám, mật thám; thăm hỏi; thò, ló ra

探

kòng | **KHỐNG** | khống chế; kiện cáo, tố cáo

控

yǎn | **YẾM** | che đậy, che lấp; khép, đóng lại

掩

xié | **TÀ, GIA** | nghiêng, lệch

斜

梅

méi | **MAI** | cây mơ

梅 梅 梅 梅 梅 梅 梅 梅 梅 梅

梅 梅 梅 梅 梅 梅

梨

lí | **LÊ** | cây lê, quả lê

梨 梨 梨 梨 梨 梨 梨 梨 梨 梨 梨

梨 梨 梨 梨 梨 梨

梯

tī | **THÊ** | cái thang, hình thang, hình bậc thang, hành động có trình tự

梯 梯 梯 梯 梯 梯 梯 梯 梯 梯 梯

梯 梯 梯 梯 梯 梯

欲

yù | **DỤC** | nguyện vọng, mong muốn, sắp sửa

欲 欲 欲 欲 欲 欲 欲 欲 欲 欲 欲

欲 欲 欲 欲 欲 欲

háo | **HÀO** | lông tơ, bút lông, rất nhỏ, một chút, một phần nghìn

毫

毫毫毫毫毫毫毫毫毫毫毫
毫毫毫毫毫毫

yè | **TỊCH** | hoàng

液

液液液液液液液液液液液
液液液液液液

lín | **LÂM** | tưới, rưới, dầm (mưa); lâm li, ướt át

淋

淋淋淋淋淋淋淋淋淋淋淋
淋淋淋淋淋淋

hùn | **HỖN** | trộn lẫn; giả mạo; hỗn loạn, lộn xộn; qua loa, không mục đích

混

混混混混混混混混混混混
混混混混混混

淹

yān | **YÊM** | ngâm, chìm đắm; lưu lại; để lâu ngày

淹 淹 淹 淹 淹 淹 淹 淹 淹 淹 淹
淹 淹 淹 淹 淹 淹

添

tiān | **THIÊM** | tăng thêm, thêm

添 添 添 添 添 添 添 添 添 添 添
添 添 添 添 添 添

爽

shuǎng | **SẢNG** | sảng khoái, dễ chịu; quang đãng; sai sót, lỡ; không câu nệ

爽 爽 爽 爽 爽 爽 爽 爽 爽 爽 爽
爽 爽 爽 爽 爽 爽

牽

qiān | **KHIÊN, KHẢN** | dắt; kiềm chế; liên quan tới, liên lụy; bận tâm, bận lòng

牽 牽 牽 牽 牽 牽 牽 牽 牽 牽 牽
牽 牽 牽 牽 牽 牽

猛 **měng** **MÃNH** dữ dội, đột nhiên, dũng cảm, hung bạo, nhanh chóng

率 **shuài** **SUẤT** dẫn dắt, hời hợt, qua loa; thẳng thắn; gương mẫu, mẫu mực

lǜ **SUẤT** hiệu suất; phần trăm, xác xuất, tỷ lệ

略 **lüè** **LƯỢC** mưu lược, trọng điểm, xâm lược, lược bớt, sơ lược

異 **yì** **DỊ** kỳ lạ, kỳ quái, khác thường; tách ra, chia lìa

痕

hén　**NGẤN**　vết sẹo, vết tích

痕痕痕痕痕痕痕痕痕痕
痕痕痕痕痕痕

祭

jì　**TẾ**　cúng tế, nghi lễ cúng bái

祭祭祭祭祭祭祭祭祭祭
祭祭祭祭祭祭

符

fú　**PHÙ**　ấn tín, thẻ bài (xưa); phù hợp; ký hiệu; bùa chú

符符符付付符符符符符
符符符符符符

粒

lì　**LẠP**　hạt thóc, gạo; vật có hình hạt; lượng từ hạt

粒粒粒粒粒粒粒粒粒粒
粒粒粒粒粒粒

羞　xiū　TU　hổ thẹn, nhục nhã; ngượng ngùng, sỉ nhục, món ăn ngon

莉　lì　LỊ　hoa nhài, hoa lài

莊　zhuāng　TRANG　làng mạc, cửa hiệu, sơn trang, đoan trang, họ Trang

莫　mò　MẠC　đừng, không có, không thể, phải chăng

訝

yà | **NHẠ** | kinh ngạc, cảm thấy kỳ quái, khác thường

貧

pín | **BẦN** | nghèo khó, bần hàn; thiếu thốn; ba hoa, lắm mồm

軟

ruǎn | **NHUYỄN** | mềm, dịu dàng, mềm mỏng, mềm lòng; không có sức

透

tòu | **THẤU** | xuyên thấu, thấu triệt, quá mức; lộ ra, hiện ra

逐 zhú SÁNG đuổi theo, xua đuổi, cạnh tranh, theo, dần dần

逐 逐 逐 逐 逐 逐 逐 逐 逐 逐
逐 逐 逐 逐 逐 逐

逢 féng PHÙNG gặp gỡ, tương ngộ, nịnh nọt

逢 逢 逢 逢 逢 逢 逢 逢 逢
逢 逢 逢 逢 逢 逢

閉 bì BẾ đóng, khép lại; tắt, không thông; ngưng, ngừng; cấm đoán

閉 閉 閉 閉 閉 閉 閉 閉 閉 閉
閉 閉 閉 閉 閉 閉

陶 táo ĐÀO đồ gốm, làm gốm, tâm trạng vui vẻ, họ Đào

陶 陶 陶 陶 陶 陶 陶 陶
陶 陶 陶 陶 陶 陶

陷

xiàn **HẠM, HÃM** lọt, rơi; bị đánh chiếm; lõm vào; hãm hại; khuyết điểm

陷 陷 陷 陷 陷 陷 陷 陷

陷 陷 陷 陷 陷 陷

雀

què **TƯỚC** chim sẻ, tàn nhang

雀 雀 雀 雀 雀 雀 雀 雀 雀 雀

雀 雀 雀 雀 雀 雀

割

gē **CÁT** cắt, chia cắt, cắt bỏ

割 割 割 割 割 割 割 割 割 割 割 割

割 割 割 割 割 割

創

chuàng **SÁNG** khởi đầu, sáng lập **chuāng** **SANG** vết thương

創 創 創 創 創 創 創 創 創 創 創 創

創 創 創 創 創 創

喉

chù | **HẦU** | cổ họng

喉喉喉喉喉喉喉喉喉喉喉喉

喉 喉 喉 喉 喉 喉

喪

sāng | **TANG** | tang sự

喪喪喪喪喪喪喪喪喪喪喪喪

喪 喪 喪 喪 喪 喪

sàng | **TÁNG** | qua đời

唷

yō | **ƯỚC** | trợ từ ngữ khí, thán từ (biểu thị kinh ngạc)

唷唷唷唷唷唷唷唷唷唷唷唷

唷 唷 唷 唷 唷 唷

婷

tíng | **ĐÌNH** | xinh đẹp

婷婷婷婷婷婷婷婷婷婷婷婷

婷 婷 婷 婷 婷 婷

媒

méi　**MÔI, MAI**　bà mai, môi giới

媒 媒 媒 媒 媒 媒 媒 媒 媒 媒 媒 媒
媒 媒 媒 媒 媒 媒

尋

xún　**TẦM**　tìm kiếm, nghĩ ngợi, bình dân

尋 尋 尋 尋 尋 尋 尋 尋 尋 尋 尋 尋
尋 尋 尋 尋 尋 尋

幅

fú　**BỨC**　khổ (vải, giấy), độ rộng, giáp ranh, diện tích, lượng từ bức (tranh vẽ)

幅 幅 幅 幅 幅 幅 幅 幅 幅 幅 幅 幅
幅 幅 幅 幅 幅 幅

愉

yú　**DU**　vui vẻ

愉 愉 愉 愉 愉 愉 愉 愉 愉 愉 愉 愉
愉 愉 愉 愉 愉 愉

zhǎng | **CHƯỞNG** | bàn tay, chân (người hoặc động vật), cái tát, quản lý

掌

掌掌掌掌掌掌掌掌掌掌掌
掌 掌 掌 掌 掌 掌

miáo | **MIÊU** | phác thảo, tô lại

描

描描描描描描描描描描
描 描 描 描 描 描

chā | **THÁP** | cắm, cài, xuyên qua, cắm vào; vật có lỗ cắm, chen vào

插

插插插插插插插插插插
插 插 插 插 插 插

yáng | **DƯƠNG** | giương lên, bay phấp phới; lộ rõ; ca tụng

揚

揚揚揚揚揚揚揚揚揚揚
揚 揚 揚 揚 揚 揚

wò | **ÁC, ỐC** | nắm, bắt; nắm giữ, nắm bắt, khống chế

握

握 握 握 握 握 握 握 握 握 握 握
握 握 握 握 握 握

huī | **HUY** | vẫy, huơ, khua; phát huy, nhỏ giọt; chỉ huy, ra lệnh

揮

揮 揮 揮 揮 揮 揮 揮 揮 揮 揮 揮
揮 揮 揮 揮 揮 揮

yuán | **VIỆN** | giúp đỡ; dựa theo; lôi, kéo

援

援 援 援 援 援 援 援 援 援 援 援
援 援 援 援 援 援

bān | **BAN** | lốm đốm, đầy màu sắc

斑

斑 斑 斑 斑 斑 斑 斑 斑 斑 斑 斑
斑 斑 斑 斑 斑 斑

朝

cháo | **TRIỀU** | triều đình; triều đại, thời đại; hướng, xoay về; bái kiến

朝 朝 朝 朝 朝 朝 朝 朝 朝 朝 朝 朝

朝 朝 朝 朝 朝 朝

zhāo | **TRIỀU** | buổi sáng, sáng sớm; ngày; đầy sức sống, hăng hái

棉

mián | **MIÊN** | cây bông; đồ làm từ bông; mỏng manh, ít ỏi

棉 棉 棉 棉 棉 棉 棉 棉 棉 棉 棉 棉

棉 棉 棉 棉 棉 棉

棍

gùn | **CÔN** | cây gậy; người không phải chánh phái (côn đồ, ác ôn...)

棍 棍 棍 棍 棍 棍 棍 棍 棍 棍 棍 棍

棍 棍 棍 棍 棍 棍

欺

qī | **KHI** | lừa gạt, lừa dối; áp bức (bắt nạt, ức hiếp...)

欺 欺 欺 欺 欺 欺 欺 欺 欺 欺 欺 欺

欺 欺 欺 欺 欺 欺

殘

cán | **TÀN** | tàn nhẫn, tàn bạo; tàn phá, hủy hoại; thiếu, khuyết; còn, thừa lại

殘 殘 殘 殘 殘 殘 殘 殘 殘 殘 殘 殘

殘 殘 殘 殘 殘 殘

渡

dù | **ĐỘ** | qua, vượt qua; bến đò, phà; di chuyển, chuyển giao

渡 渡 渡 渡 渡 渡 渡 渡 渡 渡 渡 渡

渡 渡 渡 渡 渡 渡

測

cè | **TRẮC** | đo lường; dự tính, dự đoán, suy đoán

測 測 測 測 測 測 測 測 測 測 測 測

測 測 測 測 測 測

焦

jiāo | **TIÊU** | khét; khô khan; sốt ruột, lo lắng

焦 焦 焦 焦 焦 焦 焦 焦 焦 焦 焦 焦

焦 焦 焦 焦 焦 焦

琴

qín | **CẦM** | tên nhạc khí (đàn nguyệt, đàn dương cầm...); đánh, gảy đàn

番

fān | **PHIÊN** | chỉ ngoại quốc (ngoại bang,...); thay phiên; lượng từ lần, hồi

痠

suān | **TOAN** | mỏi nhừ, ê ẩm, đau nhức

登

dēng | **ĐĂNG** | leo, trèo, lên; ghi chép, đăng bài; thi đậu

盗

dào　ĐẠO　trộm cắp; giặc cướp (cường đạo, cướp biển...)

盗 盗 盗 盗 盗 盗 盗 盗 盗 盗 盗 盗

盗 盗 盗 盗 盗 盗

硬

yìng　NGẠNH　cứng; cứng rắn, kiên định; gắng gượng; gượng gạo; tốt, giỏi

硬 硬 硬 硬 硬 硬 硬 硬 硬 硬 硬

硬 硬 硬 硬 硬 硬

税

shuì　THUẾ　tô thuế

税 税 税 税 税 税 税 税 税 税 税 税

税 税 税 税 税 税

稍

shāo　SẢO, SAO　đôi chút, một ít, hơi hơi

稍 稍 稍 稍 稍 稍 稍 稍 稍 稍 稍

稍 稍 稍 稍 稍 稍

jīn | **GÂN** | bắp thịt; gân, ven (ống dẫn máu); gân (động vật); vật có tính đàn hồi

筋

筋 筋 筋 筋 筋 筋 筋 筋 筋 筋 筋 筋
筋 筋 筋 筋 筋 筋

zhōu | **CHÚ** | cháo

粥

粥 粥 粥 粥 粥 粥 粥 粥 粥 粥 粥 粥
粥 粥 粥 粥 粥 粥

luò | **LẠC** | chất xơ (rau, quả); kinh lạc, mạch lạc; liên lạc; không ngừng nghỉ

絡

絡 絡 絡 絡 絡 絡 絡 絡 絡 絡 絡
絡 絡 絡 絡 絡 絡

gū | **CÔ** | gọi chung của nấm

菇

菇 菇 菇 菇 菇 菇 菇 菇 菇 菇
菇 菇 菇 菇 菇 菇

yān | **YÊN** | cây thuốc lá

菸

táo | **ĐÀO** | trái nho

萄

xū | **HƯ** | giả tạo; yếu ớt; khiêm tốn; uổng, lãng phí; chột dạ; trống không

虛

cái | **TÀI** | cắt; quyết đoán, phán đoán; cắt giảm; thể chế; khống chế

裁

píng | **BÌNH** | bình phẩm, đánh giá, phê phán; phán xét, cho điểm

評

評 評 評 評 評 評 平 半 十 十 丨
評 評 評 評 評 評

dài | **THẢI, THẮC** | cho vay, mượn; đùn đẩy, thoái thác; khoan thứ

貸

貸 貸 貸 貸 貸 貸 貸 貸 貸 貸 丶
貸 貸 貸 貸 貸 貸

mào | **MẬU** | mua bán, giao dịch; tùy tiện, lỗ mãng

貿

貿 貿 貿 貟 貝 貝 丿 丿 六 八 丶
貿 貿 貿 貿 貿 貿

hè | **HẠ** | chúc, chúc mừng

賀

賀 賀 賀 貟 貝 貝 丿 丿 六 八 丶
賀 賀 賀 賀 賀 賀

趁

chèn　SẤN　nhân cơ hội, thừa dịp

趁 趁 趁 趁 趁 趁 趁 趁 趁 趁 趁
趁 趁 趁 趁 趁 趁

跌

diē　ĐIỆT　té ngã; sụt giảm, lao dốc

跌 跌 跌 跌 跌 跌 跌 跌 跌 跌 跌 跌
跌 跌 跌 跌 跌 跌

距

jù　CỰ　khoảng cách, cự ly

距 距 距 距 距 距 距 距 距 距 距
距 距 距 距 距 距

酥

sū　TÔ　bánh xốp, xốp giòn, yếu mềm, mượt mà

酥 酥 酥 酥 酥 酥 酥 酥 酥 酥
酥 酥 酥 酥 酥 酥

钞 chāo | SAO | tiền giấy, sách

钞 钞 钞 钞 钞 钞 钞 钞 钞 钞 钞 钞
钞 钞 钞 钞 钞 钞

隆 lóng | LONG | hưng thịnh; sâu, dày; nhô, gồ lên; nâng cao; tiếng ầm ầm

隆 隆 隆 隆 隆 隆 隆 隆 隆 隆
隆 隆 隆 隆 隆 隆

階 jiē | GIAI | bậc thềm; ẩn dụ (bàn đạp, bước đệm); cấp bậc, ngôi thứ

階 階 階 階 階 階 階 階 階 階 階
階 階 階 階 階 階

雅 yǎ | NHÃ | thể thơ trong thi kinh; mẫu mực, có phép tắc; tao nhã

雅 雅 雅 雅 雅 雅 雅 雅 雅 雅 雅
雅 雅 雅 雅 雅 雅

ào | **NGẠO** | kiêu ngạo, ngạo mạn; tính bất khuất, cứng cỏi

傲

shǎ | **SỎA, XỌA** | ngu ngốc, khờ khạo; ngẩn người, ngây ra

傻

jǐn | **CẨN** | chỉ, chỉ là, vẹn vẹn,

僅

qín | **CẦN** | cần cù, chăm chỉ; thường xuyên; chức vụ; ân cần

勤

嗨

hāi | **HẢI** | từ chào hỏi thân thiện; nào

塑

sù | **TỐ** | nặn tượng, đắp tượng; nhựa

塗

tú | **ĐỒ** | bôi, tô, quét; bôi xóa; viết tháu; bùn lầy; đường

塞

sè | **TÁI ,TẮC** | kẹt, tắc; lấp đầy; qua loa, cầu thả

sài | **TÁI ,TẮC** | nắp bình; kẹt xe; nhét đầy
sāi | **TÁI ,TẮC** | nơi nguy hiểm; biên cương

嫌

xián | **HIỀM** | chán ghét, không vừa ý; tình nghi; oán hận, ác cảm

嫌 嫌 嫌 嫌 嫌 嫌 嫌 嫌 嫌 嫌 嫌 嫌
嫌 嫌 嫌 嫌 嫌 嫌

廉

lián | **LIÊM** | chính trực, thanh liêm; giá rẻ

廉 廉 廉 廉 廉 廉 廉 廉 廉 廉 廉 廉
廉 廉 廉 廉 廉 廉

愁

chóu | **SẦU** | ưu sầu; đau khổ, buồn lo; buồn bã, ảm đạm

愁 愁 愁 愁 愁 愁 愁 愁 愁 愁 愁 愁
愁 愁 愁 愁 愁 愁

愈

yù | **DŨ** | càng, hơn

愈 愈 愈 愈 愈 愈 愈 愈 愈 愈 愈 愈
愈 愈 愈 愈 愈 愈

愚

yú | **NGU** | ngu dốt, ngu đần

愚 愚 愚 愚 愚 愚 愚 愚 愚 愚 愚 愚
愚 愚 愚 愚 愚 愚

慌

huāng | **HOANG, HOẢNG** | hoang mang, hoảng sợ; cuống cuồng, vội vàng

慌 慌 慌 慌 慌 慌 慌 慌 慌 慌 慌 慌
慌 慌 慌 慌 慌 慌

慎

shèn | **THẬN** | thận trọng, cẩn thận

慎 慎 慎 慎 慎 慎 慎 慎 慎 慎 慎 慎
慎 慎 慎 慎 慎 慎

損

sǔn | **TỔN** | giảm bớt; tổn hại, hư hại, hủy hoại; suy yếu

損 損 損 損 損 損 損 損 損 損 損 損
損 損 損 損 損 損

sōu | **SƯU** | tìm tòi, tìm kiếm; kiểm tra, rà soát

搜

搜搜搜搜搜搜搜搜搜搜搜
搜搜搜搜搜搜

gǎo | **CẢO** | làm, tạo ra

搞

搞搞搞搞搞搞搞搞搞搞搞搞
搞搞搞搞搞搞

yūn | **VỰNG** | choáng váng, say

暈

暈暈暈暈暈暈暈暈暈暈暈暈暈
暈暈暈暈暈暈

yáng | **DƯƠNG** | cây dương, họ Dương

楊

楊楊楊楊楊楊楊楊楊楊楊楊
楊楊楊楊楊楊

méi | **MI** | bậu cửa

楯

liū | **LƯU** | trượt, trơn, âm thầm (rời đi hoặc đi vào), rất

溜

gōu | **CÂU** | kênh rạch, cống, rãnh, khe nước; khơi thông, khai thông

溝

xī | **KHÊ** | khe suối

溪

滅

miè | **DIỆT** | dập tắt, tiêu diệt, tan biến, chìm ngập

滑

huá | **HOẠT** | nhẵn nhụi, trơn bóng; gian xảo, xảo quyệt; trượt (tuyết, băng...)

盟

méng | **MINH** | thề ước, đồng minh

睜

zhēng | **TRANH** | mở (mắt)

碌 lù | LỤC | bận rộn

碎 suì | TOÁI | vỡ nát, vỡ vụn; linh tinh, vụn vặt; vặt vãnh

綁 bǎng | BẢNG | trói, quấn, buộc, bắt

置 zhì | TRÍ | ổn định vị trí, đặt ổn thỏa; mua sắm; thiết lập

署

shǔ | **THỰ** | nơi làm việc, cơ quan; bố trí; ký tên

署 署 署 署 署 署 署 署 署 署 署 署 署

署 署 署 署 署 署

羨

xiàn | **TIỄN, DIÊN** | hâm mộ, ham thích, ngưỡng mộ

羨 羨 羨 羨 羨 羨 羨 羨 羨 羨 羨 羨 羨

羨 羨 羨 羨 羨 羨

腫

zhǒng | **THŨNG** | sưng, phù; béo phì, nặng nề

腫 腫 腫 腫 腫 腫 腫 腫 腫 腫 腫 腫 腫

腫 腫 腫 腫 腫 腫

腰

yāo | **YÊU** | eo (cơ thể người), eo (núi, biển...)

腰 腰 腰 腰 腰 腰 腰 腰 腰 腰 腰 腰 腰

腰 腰 腰 腰 腰 腰

腸

cháng | **TRƯỜNG, TRÀNG** | ruột; tâm tư (lòng dạ, nỗi lòng, bụng dạ)

葡

pú | **BỒ** | quả nho

葷

hūn | **HUÂN** | đồ ăn mặn (có thịt động vật)

補

bǔ | **BỔ** | bổ, sửa chữa, bù, bổ ích, tẩm bổ

xiáng　**TƯỜNG**　tỉ mỉ, biết rõ, kể rõ, bình thản

詳

kuā　**KHOA**　khuếch đại, khen ngợi

誇

zéi　**TẶC**　kẻ trộm, gian trá

賊

jī　**TÍCH**　dấu chân, vết tích

跡

跪

guì | QUỴ | quỳ

逼

bī | BỨC | cưỡng ép; gần, tiếp cận

違

wéi | VI | ly biệt, chia lìa; làm trái

鉛

qiān | DIÊN | chì (nguyên tố hóa học)

隔

gé　CÁCH　ngăn cách, phân cách; xa cách

隔 隔 隔 隔 隔 隔 隔 隔 隔 隔 隔 隔

隔 隔 隔 隔 隔 隔

飼

sì　TỰ　nuôi, chăn nuôi

飼 飼 飼 飼 飼 詞 飼 飼 飼 飼 飼 飼 飼

飼 飼 飼 飼 飼 飼

飾

shì　SỨC　trang sức, đồ trang điểm; sửa soạn, chải chuốt

飾 飾 飾 飾 飾 飾 飾 飾 飾 飾 飾 飾 飾

飾 飾 飾 飾 飾 飾

僑

qiáo　KIỀU　sống ở nước ngoài; kiều (Việt kiều, Hoa kiều...)

僑 僑 僑 僑 僑 僑 僑 僑 僑 僑 僑 僑

僑 僑 僑 僑 僑 僑

劃

huà | **HOẠCH** | phân chia, phân định; kế hoạch, dự kiến

劃 劃 劃 劃 劃 劃 劃 劃 劃 劃 劃 劃 劃
劃 劃 劃 劃 劃 劃

墓

mù | **MẠC, MỘ** | mộ, mồ mả

墓 墓 墓 墓 墓 墓 墓 墓 墓 墓 墓 墓
墓 墓 墓 墓 墓 墓

寧

níng | **NINH** | yên tĩnh, thà rằng, về nhà ngoại thăm bố mẹ

寧 寧 寧 寧 寧 寧 寧 寧 宁 宁 丁 丁
寧 寧 寧 寧 寧 寧

幕

mù | **MẠC** | màn, rèm cửa; lều trại, lều bạt; nơi làm việc của tướng soái

幕 幕 幕 幕 幕 布 布 布 巾 巾 巾 丨
幕 幕 幕 幕 幕 幕

幣

bì　**TỆ**　tiền tệ, ngoại tệ, tiền

摔

shuāi　**SUẤT**　ném, vứt; ngã, rơi, té nhào

旗

qí　**KỲ**　lá cờ

榮

róng　**VINH**　phồn vinh, tươi tốt, quang vinh

gòu | **CẤU** | xây dựng; kiến trúc, cấu trúc; cơ cấu, tổ chức; lối suy nghĩ

構

構構構構構構構構構構構構
構 構 構 構 構 構

qiāng | **THƯƠNG** | khẩu súng (ngắn, nước, trường...); lượng từ phát súng

槍

槍槍槍槍槍槍槍槍槍槍槍槍
槍 槍 槍 槍 槍 槍

qiàn | **KHIẾM** | mất mùa; áy náy, ray rứt

歉

歉歉歉歉歉歉歉歉歉歉歉歉
歉 歉 歉 歉 歉 歉

dī | **TRÍCH** | giọt nước, nhỏ giọt, lượng từ giọt nước

滴

滴滴滴滴滴滴滴滴滴滴滴滴
滴 滴 滴 滴 滴 滴

滷

lǔ | **LỖ** | cách nấu món kho hoặc hầm

滷 滷 滷 滷 滷 滷 滷 滷 滷 滷 滷 滷
滷 滷 滷 滷 滷 滷

漫

màn | **MẠN** | phủ khắp; thản nhiên, không để ý; dài, xa; tùy thích

漫 漫 漫 漫 漫 漫 漫 漫 漫 漫 漫 漫
漫 漫 漫 漫 漫 漫

漲

zhàng | **TRƯỚNG** | bành trướng

漲 漲 漲 漲 漲 漲 漲 漲 漲 漲 漲 漲
漲 漲 漲 漲 漲 漲

zhǎng | **TRƯỚNG** | dâng cao, gia tăng

盡

jǐn | **TẬN** | kết thúc, dốc hết sức, toàn bộ, đạt tới giới hạn

盡 盡 盡 盡 盡 盡 盡 盡 盡 盡 盡 盡
盡 盡 盡 盡 盡 盡

碟

dié | **ĐIỆP** | cái đĩa; đĩa bay, đĩa CD; lượng từ của cái đĩa

碟 碟 碟 碟 碟 碟 碟 碟 碟 碟 碟 碟 碟
碟 碟 碟 碟 碟 碟

窩

wō | **OA** | tổ (chim, côn trùng); nơi cư trú; chỗ lõm xuống; tàng trữ

窩 窩 窩 窩 窩 窩 窩 窩 窩 窩 窩 窩 窩
窩 窩 窩 窩 窩 窩

粽

zòng | **TỐNG** | bánh ú

粽 粽 粽 粽 粽 粽 粽 粽 粽 粽 粽 粽
粽 粽 粽 粽 粽 粽

維

wéi | **DUY** | cương yếu, kỷ cương; gắn bó, duy trì; sợi

維 維 維 維 維 維 維 維 維 維 維 維
維 維 維 維 維 維

綿

mián　MIÊN　bông tơ; liên tục, liên miên; tỉ mỉ; giống tơ, bọt (bọt biển...)

綿 綿 綿 綿 綿 綿 綿 綿 綿 綿 綿 綿

綿 綿 綿 綿 綿 綿

罰

fá　PHẠT　trừng phạt

罰 罰 罰 罰 罰 罰 罰 罰 罰 罰 罰 罰

罰 罰 罰 罰 罰 罰

膀

băng　BÀNG　vai, cánh　　páng　BÀNG　bàng quang

膀 膀 膀 膀 膀 膀 膀 膀 膀 膀 膀 膀

膀 膀 膀 膀 膀 膀

蒸

zhēng　CHƯNG　bay hơi, bốc hơi; chưng hấp

蒸 蒸 蒸 蒸 蒸 蒸 蒸 蒸 蒸 蒸 蒸 蒸

蒸 蒸 蒸 蒸 蒸 蒸

蜜

mì | **MẬT** | mật ong, mật hoa; ngọt ngaò

蜜 蜜 蜜 蜜 蜜 蜜 蜜 蜜 蜜 蜜 蜜 蜜
蜜 蜜 蜜 蜜 蜜 蜜

製

zhì | **CHẾ** | chế tạo, tạo thành

製 製 製 製 製 製 製 製 製 製 製 製
製 製 製 製 製 製

誌

zhì | **CHÍ** | nhớ, ghi chép kỹ, biểu thị, ký hiệu, chữ khắc trên bia

誌 誌 誌 誌 誌 誌 誌 誌 誌 誌
誌 誌 誌 誌 誌 誌

豪

háo | **HÀO** | văn hào, người giàu; phóng khoáng; to lớn; ngang ngược

豪 豪 豪 豪 豪 豪 豪 豪 豪 豪 豪
豪 豪 豪 豪 豪 豪

bīn | **TÂN** | khách; quy thuận, nghe theo

賓

zhào | **TRIỆU** | nước Triệu (thời chiến Quốc); họ Triệu

趙

fǔ | **PHỤ** | phụ tá, giúp đỡ, bổ trợ

輔

yáo | **DAO** | xa xôi

遙

閣

gé | **CÁC** | gác, các, lầu các; thư viện ngày xưa; khuê các; nội các

閩

mǐn | **MÂN** | tên gọi tắt của tỉnh Phúc Kiến

障

zhàng | **CHƯỚNG** | chướng ngại; chắn lại (chướng mắt...); che chắn

鳳

fèng | **PHỤNG, PHƯỢNG** | phụng hoàng

儀

yí | **NGHI** | nghi thức, phép tắc; dáng vẻ cử chỉ; tiền biểu; ngưỡng mộ

儀 儀 儀 儀 儀 儀 儀 儀 儀 儀 儀 儀 儀

儀 儀 儀 儀 儀 儀

儉

jiǎn | **KIỆM** | tiết kiệm, tiết chế

儉 儉 儉 儉 儉 儉 儉 儉 儉 儉 儉 儉 儉

儉 儉 儉 儉 儉 儉

劉

liú | **LƯU** | họ Lưu

劉 劉 劉 劉 劉 劉 劉 劉 劉 劉 劉 劉 劉

劉 劉 劉 劉 劉 劉

劍

jiàn | **KIẾM** | cây kiếm, thanh gươm; lượng từ của nhát kiếm

劍 劍 劍 劍 劍 劍 劍 劍 劍 劍 劍 劍 劍

劍 劍 劍 劍 劍 劍

噴 pēn PHÚN phun, phụt; bình phun

噴 噴 噴 噴 噴 噴 噴 噴 噴 噴 噴 噴
噴 噴 噴 噴 噴 噴

墨 mò MẶC mực; đậm, đen; màu mực; tri thức; bút tích, tranh vẽ

墨 墨 墨 墨 墨 墨 墨 墨 墨 墨 墨 墨 墨
墨 墨 墨 墨 墨 墨

廢 fèi PHẾ bỏ đi, phế thải; tàn tật, suy bại

廢 廢 廢 廢 廢 廢 廢 廢 廢 廢 廢 廢
廢 廢 廢 廢 廢 廢

彈 dàn ĐẠN viên đạn, bom

彈 彈 彈 彈 彈 彈 彈 彈 彈 彈 彈 彈
彈 彈 彈 彈 彈 彈

tán ĐÀN bắn, bật, búng; đành đàn; có tính đàn hồi

徵

zhēng | **CHINH, TRƯNG** | triệu tập; trưng cầu, trưng thu; dấu hiệu

徵 徵 徵 徵 徵 徵 徵 徵 徵 徵 徵 徵
徵 徵 徵 徵 徵 徵

慕

mù | **MỘ** | nhớ nhung; yêu thích, ngưỡng mộ

慕 慕 慕 慕 慕 慕 慕 慕 慕 慕 慕 慕
慕 慕 慕 慕 慕 慕

慧

huì | **TUỆ, HUỆ** | thông minh, thông tuệ; tuệ căn

慧 慧 慧 慧 慧 慧 慧 慧 慧 慧 慧 慧
慧 慧 慧 慧 慧 慧

慮

lǜ | **LỰ** | suy nghĩ, suy xét, suy tư; lo lắng, băn khoăn

慮 慮 慮 慮 慮 慮 慮 慮 慮 慮 慮 慮
慮 慮 慮 慮 慮 慮

wèi | **ỦI** | vui lòng, hài lòng; an ủi

慰

yōu | **ƯU** | lo lắng, lo âu; chuyện phiền muộn; để tang

憂

mó | **MA** | ma sát; nghiên cứu học hỏi lẫn nhau; lầu cao chọc trời

摩

lāo | **LAO** | mò, vớt; vơ vét, kiếm chác

撈

bō | **BÁ** | phát tán, lan truyền, gửi đi

播

zàn | **TẠM** | khoảng thời gian ngắn: tạm thời, tạm dừng

暫

bào | **BẠO** | mãnh liệt, hung tàn, nổi lên, hủy hoại

暴

pō | **BÁT** | tạt nước, ngang ngược, hoạt bát

潑

潔

jié | **KHIẾT** | sạch sẽ, thanh liêm, giữ mình trong sạch

潮

cháo | **TRIỀU** | thủy triều, ẩm ướt, trào lưu

皺

zhòu | **TRỨU** | nếp nhăn, nhăn nheo, nhăn nhúm, nhăn nhó

稻

dào | **ĐẠO** | cây lúa

jiàn **TIẾN** mũi tên, nhanh như tên bắn, đơn vị đo khoảng cách xưa

箭

箭箭箭箭箭箭箭箭箭箭箭箭箭
箭 箭 箭 箭 箭 箭

hú **HỒ** cháo, bột pha; dán, hồ dán; mơ hồ, hồ đồ; khê, khét

糊

糊糊糊糊糊糊糊糊糊糊糊糊
糊 糊 糊 糊 糊 糊

yuán **DUYÊN** nguyên cớ, bởi vì, duyên phận, thuận theo; rìa, biên giới

緣

緣緣緣緣緣緣緣緣緣緣緣緣
緣 緣 緣 緣 緣 緣

biān **BIÊN** bện, sắp xếp, thu xếp, sáng tác, bịa đặt

編

編編編編編編編編編編編編編
編 編 編 編 編 編

罷 **bà** | **BÃI** | dừng lại, bãi bỏ, hoàn thành, thán từ biểu thị thất vọng

膠 **jiāo** | **GIAO** | keo dán, có chất dính, dính lại, cao su

蓮 **lián** | **LIÊN** | hoa sen

蔬 **shū** | **SƠ** | rau

fù　**PHỤC**　phức (nhiều hơn một), lặp lại; phức tạp, phiền phức

複

複複複複複複複複複複複複
複複複複複複

liàng　**LƯỢNG**　tha thứ, thông cảm, thứ lỗi; dự đoán, thành thật

諒

諒諒諒諒諒諒諒諒諒諒諒諒
諒諒諒諒諒諒

dǔ　**ĐỔ**　cờ bạc, cá cược

賭

賭賭賭賭賭賭賭賭賭賭賭賭
賭賭賭賭賭賭

tàng　**THẢNG**　chuyến, lượng từ lần, lượt

趟

趟趟趟趟趟趟趟趟趟趟趟趟
趟趟趟趟趟趟

căi | **THÁI** | giẫm, đạp

踩

bèi | **BỐI** | thế hệ (vãn bối, tiền bối...); lớp người, nối tiếp

輩

zāo | **TAO** | gặp, bị

遭

qiān | **THIÊN** | di chuyển, di dời; biến động, dời đổi; lên xuống (chức vụ)

遷

鄭

zhèng | **TRỊNH** | trịnh trọng, họ Trịnh

鄭 鄭 鄭 鄭 鄭 鄭 鄭 鄭 鄭 鄭 鄭 鄭
鄭 鄭 鄭 鄭 鄭 鄭

銷

xiāo | **TIÊU** | tiêu tiền, tiêu tán, loại bỏ, bán ra

銷 銷 銷 銷 銷 銷 銷 銷 銷 銷 銷 銷
銷 銷 銷 銷 銷 銷

鋒

fēng | **PHONG** | mũi nhọn, đầu nhọn của vật, sắc nhọn, tiên phong,

鋒 鋒 鋒 鋒 鋒 鋒 鋒 鋒 鋒 鋒 鋒 鋒
鋒 鋒 鋒 鋒 鋒 鋒

閱

yuè | **DUYỆT** | xem, đọc; kiểm duyệt, trải qua

閱 閱 閱 閱 閱 閱 閱 閱 閱 閱 閱 閱
閱 閱 閱 閱 閱 閱

yú | **DƯ** | dư ra, ngoài ra, còn sót lại, cái khác, chưa kết thúc

餘

餘 餘 餘 餘 餘 餘 餘 餘 餘 餘 餘 餘
餘 餘 餘 餘 餘 餘

jià | **GIÁ** | cưỡi, lái (xe); điều khiển, chế ngự, xe cộ, hộ giá

駕

駕 駕 駕 駕 駕 駕 駕 駕 駕 駕 駕 駕 駕
駕 駕 駕 駕 駕 駕

shǐ | **SỨ** | chạy nhanh (xe, ngựa); lái (phương tiện giao thông)

駛

駛 駛 駛 駛 駛 駛 駛 駛 駛 駛 駛 駛 駛
駛 駛 駛 駛 駛 駛

rú | **NHO** | học giả; Nho giáo, đạo Nho

儒

儒 儒 儒 儒 儒 儒 儒 儒 儒 儒 儒 儒
儒 儒 儒 儒 儒 儒

儘 jǐn **TẬN** cố hết sức; cho dù, vẫn cứ

儘 儘 儘 儘 儘 儘 儘 儘 儘 儘 儘 儘
儘 儘 儘 儘 儘 儘

墾 kěn **KHẨN** cày bừa, khai khẩn

墾 墾 墾 墾 墾 墾 墾 墾 墾 墾 墾 墾 墾
墾 墾 墾 墾 墾 墾

壁 bì **BÍCH** bức tường, vách đá; thành (tế bào, ruột); thành trì

壁 壁 壁 壁 壁 壁 壁 壁 壁 壁 壁 壁 壁
壁 壁 壁 壁 壁 壁

奮 fèn **PHẤN** giơ lên, nổi lên; phấn đấu, phấn chấn, phấn khởi

奮 奮 奮 奮 奮 奮 奮 奮 奮 奮 奮 奮
奮 奮 奮 奮 奮 奮

導 **dǎo** **ĐẠO** dẫn dắt, chỉ hướng; dạy dỗ, truyền dẫn

憑 **píng** **BẰNG** dựa vào, căn cứ vào; bằng chứng, chứng cứ, bằng cấp

撿 **jiǎn** **KIỂM** nhặt, lượm; chọn lựa

擁 **yōng** **ÚNG** ôm, có, cầm, vây quanh

擇 zé TRẠCH lựa chọn

擇 擇 擇 擇 擇 擇 擇 擇 擇 擇 擇 擇

擇 擇 擇 擇 擇 擇

擋 dǎng ĐÁNG che chắn, cản trở

擋 當 當 富 當 擋 擋 擋 擋 擋 擋 擋 擋

擋 擋 擋 擋 擋 擋

操 cāo THAO cầm, giữ; nắm chắc; tập luyện, huấn luyện; phẩm hạnh

操 操 操 栄 操 栄 操 操 操 操 操 操 操

操 操 操 操 操 操

曉 xiǎo HIỂU rạng sáng; hiểu rõ, biết rõ; nói rõ cho người khác

曉 曉 曉 曉 曉 曉 曉 曉 曉 曉 曉 曉 曉

曉 曉 曉 曉 曉 曉

樸

pǔ | **PHÁC** | chất phác, mộc mạc, giản dị

樸 樸 樸 樸 樸 樸 樸 樸 樸 樸 樸 樸

樸 樸 樸 樸 樸 樸

橫

héng | **HOÀNH** | ngang ngược; đột ngột, nét ngang, vắt ngang, tứ tung

橫 橫 橫 橫 橫 横 横 横 横 橫 橫

橫 橫 橫 橫 橫 橫

燃

rán | **NHIÊN** | bốc cháy

燃 燃 燃 然 然 燃 太 太 燃 燃 燃 燃

燃 燃 燃 燃 燃 燃

燕

yàn | **YẾN** | chim yến, thiết đãi tiệc rượu

燕 燕 燕 燕 燕 燕 燕 燕 燕 燕 燕 燕

燕 燕 燕 燕 燕 燕

磨

mó | **MA** | mài, cọ xát; nghiền; tiêu diệt (cho bay màu); khó khăn, trì hoãn

mò | **MA** | cối xay

積

jī | **TÍCH** | tích lũy, tích tụ lâu dài

築

zhù | **TRÚC** | xây dựng; nhà ở

膩

nì | **NHỊ** | béo ngậy; mịn, tinh tế; ngán ngẩm; cáu bẩn; thân thiết

融

róng | **DUNG** | tan ra, dung hòa, lưu thông

融 融 融 融 融 融 融 融 融 融 融 融 融

融 融 融 融 融 融

媽

mǎ | **MÃ** | động vật họ kiến (như: kiến, ong, châu chấu…)

媽 媽 媽 媽 媽 媽 媽 媽 媽 媽 媽 媽 媽

媽 媽 媽 媽 媽 媽

諧

xié | **HÀI** | cân đối, hài hòa; hài hước

諧 諧 諧 諧 諧 諧 諧 諧 諧 諧 諧 諧 諧

諧 諧 諧 諧 諧 諧

謀

móu | **MƯU** | mưu đồ, mưu mô; kế sách, mưu kế; mưu hại; thỉnh cầu

謀 謀 謀 謀 謀 謀 謀 謀 謀 謀 謀 謀 謀

謀 謀 謀 謀 謀 謀

謂

wèi | **VỊ** | xưng hô, nói, vô nghĩa, không quan tâm

謂 謂 謂 謂 謂 謂 謂 謂 謂 謂 謂 謂 謂
謂 謂 謂 謂 謂 謂

輸

shū | **THÂU, DU** | vận chuyển, quyên góp, thua

輸 輸 輸 輸 輸 輸 輸 輸 輸 輸 輸 輸
輸 輸 輸 輸 輸 輸

辨

biàn | **BIỆN** | phân biệt

辨 辨 辨 辨 辨 辨 辨 辨 辨 辨 辨 辨
辨 辨 辨 辨 辨 辨

遲

chí | **TRÌ** | chậm chạp, trì hoãn; trễ, chậm trễ

遲 遲 遲 遲 遲 遲 遲 遲 遲 遲 遲 遲
遲 遲 遲 遲 遲 遲

zūn | **TUÂN** | tuân theo, tuân mệnh, tuân thủ

遵

yí | **DI** | làm mất; bỏ sót, quên lãng; rời khỏi; để lại, còn lại

遺

gāng | **GANG** | hợp kim của sắt và cacbon

鋼

lù | **LỤC** | chép lại, ghi chép; thu nhận, dùng; bài thu, ghi

錄

錦

jǐn　**CẨM**　vải gấm, màu sắc đẹp đẽ

錦 錦 錦 錦 錦 錦 錦 錦 錦 錦 錦 錦 錦
錦 錦 錦 錦 錦 錦

雕

diāo　**ĐIÊU**　điêu khắc; kỹ thuật hoặc thành phẩm chạm khắc

雕 雕 雕 雕 雕 雕 雕 雕 雕 雕 雕 雕 雕
雕 雕 雕 雕 雕 雕

默

mò　**MẶC**　im lặng; ngầm, âm thầm; theo trí nhớ mà viết

默 默 默 默 默 默 默 默 默 默 默 默 默
默 默 默 默 默 默

優

yōu　**ƯU**　loại tốt; ưu tú, ưu thế, loại ưu

優 優 優 優 優 優 優 優 優
優 優 優 優 優 優

勵

lì　LỊCH　khích lệ, khuyến khích; gắng sức, dốc lòng

勵 勵 勵 勵 勵 勵 勵 勵 勵
勵 勵 勵 勵 勵 勵

嬰

yīng　ANH　trẻ em sơ sinh

嬰 嬰 嬰 嬰 嬰 嬰 嬰 嬰 嬰
嬰 嬰 嬰 嬰 嬰 嬰

擊

jī　KÍCH　gõ, đánh; công kích, tập kích; đụng chạm, va vào, tiếp xúc

擊 擊 擊 擊 擊 擊 手 十
擊 擊 擊 擊 擊 擊

擠

jǐ　TẾ　vắt, nặn; đông đúc, dồn lại; chen chúc

擠 擠 擠 擠 擠 肖 擠
擠 擠 擠 擠 擠 擠

擦

cā | **SÁT** | xoa, ma sát; lau chùi; bôi, thoa; gần sát; dụng cụ lau chùi

擦 擦 擦 擦 擦 擦 擦 擦 擦
擦 擦 擦 擦 擦 擦

檔

dàng | **ĐÁNG** | tệp hồ sơ; thời gian chiếu phim; khoảng trống; hạng cấp

檔 檔 檔 檔 檔 檔 檔 檔 檔
檔 檔 檔 檔 檔 檔

檢

jiǎn | **KIỂM** | kiểm tra; khuôn phép, ràng buộc; tố giác, tố cáo

檢 檢 檢 檢 檢 檢 檢 檢 檢
檢 檢 檢 檢 檢 檢

濟

jì | **TẾ** | cứu trợ, cứu tế; có ích với; qua sông

濟 濟 濟 濟 濟 濟 濟 濟
濟 濟 濟 濟 濟 濟

yíng　DOANH　doanh trại; mưu cầu, kiếm lời; kinh doanh; xây dựng, kiến tạo

營

huò　HOẠCH　săn, bắt, tóm được; nhận được; gặp, bị, chịu; có thể

獲

liáo　LIỆU　trị liệu; giải quyết

療

qiáo　TIỀU　nhìn xem

瞧

dèng | **TRỪNG** | trừng mắt, lườm

瞪

liǎo | **LIỄU** | rõ ràng | **liào** | **LIỄU** | từ trên cao nhìn xa xăm, trông ra xa

瞭

zāo | **TAO** | bã rượu; ngâm rượu, tẩm ướp rượu; hỏng, xấu

糟

féng | **PHÙNG** | may áo; khâu, may

縫

fèng | **PHÙNG** | khe, vết nứt; mối nối

縮

suō | **THÚC** | thu nhỏ, co lại; thu về, rụt lại; lùi lại, chùn bước

縮 縮 縮 縮 縮 縮 縮 縮 縮

縮 縮 縮 縮 縮 縮

縱

zòng | **TUNG** | thả ra; châm, phóng (lửa); nhảy về trước; phóng túng

縱 縱 縱 縱 縱 縱 縱 縱 縱

縱 縱 縱 縱 縱 縱

繁

fán | **PHỒN** | nhiều, đông; phức tạp; phồn (thịnh, vinh, hoa)

繁 繁 繁 繁 繁 繁 繁 繁 繁

繁 繁 繁 繁 繁 繁

臂

bì | **TÍ** | cánh tay; chân trước của côn trùng, động vật

臂 臂 臂 臂 臂 臂 臂 臂 臂

臂 臂 臂 臂 臂 臂

báo | **BẠC** | mỏng; nhạt, sơ sài; tầm thường, hèn mọn; bạc bẽo; khinh thường

薄

薄 薄 薄 薄 薄 薄 薄 薄 薄 薄 薄 薄

薄 薄 薄 薄 薄 薄

bò | **BẠC** | bạc hà

kuī | **KHUY** | lỗ vốn, thiếu sót, tổn thất, phụ lòng, may mà có

虧

虧 虧 虧 虧 虧 虧 虧 虧 虧

虧 虧 虧 虧 虧 虧

huǎng | **HOANG** | lời nói dối

謊

謊 謊 謊 謊 謊 謊 謊 謊 謊

謊 謊 謊 謊 謊 謊

qiān | **KHIÊM** | khiêm tốn, nhún nhường, khiêm nhường

謙

謙 謙 謙 謙 謙 謙 謙 謙 謙

謙 謙 謙 謙 謙 謙

邀
yāo | **YÊU** | mời; mong cầu, được lấy

邀 邀 邀 邀 邀 邀 邀 邀 邀 邀 邀
邀 邀 邀 邀 邀 邀

鍊
liàn | **LIỆM** | luyện kim, dây xích, huấn luyện

鍊 鍊 鍊 鍊 鍊 鍊 鍊 鍊 鍊
鍊 鍊 鍊 鍊 鍊 鍊

鍛
duàn | **ĐOÀN** | rèn kim loại

鍛 鍛 鍛 鍛 鍛 鍛 鍛 鍛 鍛
鍛 鍛 鍛 鍛 鍛 鍛

餵
wèi | **ÚY, ỦY** | đút, móm; cho ăn

餵 餵 餵 餵 餵 餵 餵 餵 餵
餵 餵 餵 餵 餵 餵

擴

kuò | **KHUẾCH** | mở rộng

擴 擴 擴 擴 擴 擴 擴 擴 擴 擴
擴 擴 擴 擴 擴 擴

擺

bǎi | **BÀI** | bày trí; phô ra, tỏ ra, ra vẻ; dao động qua lại (vẫy, lắc...)

擺 擺 擺 擺 擺 擺 擺 擺 擺 擺
擺 擺 擺 擺 擺 擺

擾

rǎo | **NHIỄU** | làm phiền, quấy nhiễu

擾 擾 擾 擾 擾 擾 擾 擾 擾 擾
擾 擾 擾 擾 擾 擾

歸

guī | **QUY** | quay về, trở về; hoàn trả; đổ về; do, thuộc về; tụ lại

歸 歸 歸 歸 歸 歸 歸 歸 歸 歸
歸 歸 歸 歸 歸 歸

liè **LIỆP** săn bắt; (thợ, chó, súng..) săn; tìm kiếm, giành lấy

獵

liáng **LƯƠNG** lương thực; thuế thời xưa (dùng gạo, thóc để nộp)

糧

rào **NHIỄU** quấn, đi vòng, vòng vo

繞

jí **TỊCH** vật đệm đồ cúng ngày xưa; ỷ lại, dựa vào; mượn cớ

藉

jí **TỊCH** ẩn dụ phóng túng, không tuân theo pháp luật

藏

cáng | **TÀNG** | cất giữ; ẩn náu, giấu đi, trốn tránh

zàng | **TẠNG** | bảo tàng, cách nói ngắn gọn của Tây tạng

蟲

chóng | **TRÙNG** | côn trùng

謹

jǐn | **CẨN** | cẩn thận, cẩn trọng, thận trọng; cung kính, kính (mời)

蹟

jī | **TÍCH** | vật mà người trước để lại: dấu vết, dấu tích, di tích cổ

151

闖

chuǎng | **SẤM** | xông, lao, vượt (đèn đỏ); ngược xuôi mưu sinh; gặp, gây

闖 闖 闖 馬 馬 馬 闖 闖 闖 闖

闖 闖 闖 闖 闖 闖

鞭

biān | **TIÊN** | cái roi, côn, gậy; tràng pháo; đánh, quất bằng roi

鞭 鞭 鞭 鞭 便 便 便 使 便

鞭 鞭 鞭 鞭 鞭 鞭

額

é | **NGẠCH** | cái trán, hạn ngạch; tấm biển, bản hiệu

額 額 頎 頎 頁 貝 貝 六 、

額 額 額 額 額 額

鵝

é | **NGA** | con ngỗng, thiên nga

鵝 鵝 鵝 鵝 鵝 鳥 鳥 鳥 鳥 鳥

鵝 鵝 鵝 鵝 鵝 鵝

嚨

lóng　**LUNG**　*cổ họng*

嚨 龍 龍 龍 龍 龍 龍 龍 嚨 嚨

嚨 嚨 嚨 嚨 嚨 嚨

寵

chǒng　**SỦNG**　cưng chiều, yêu chiều, sủng ái

寵 龍 龍 龍 龍 龍 龍 龍 龍 龍

寵 寵 寵 寵 寵 寵

懶

lǎn　**LÃN, LẠI**　lười nhác, lười biếng, không phấn chấn; không thích

懶 賴 賴 槙 員 負 慎 懶 懶 懶

懶 懶 懶 懶 懶 懶

懷

huái　**HOÀI**　trước ngực; bụng dạ, lòng dạ; nhớ mong, tưởng nhớ; mang thai

懷 裵 裵 裵 裵 裵 裵 懷 懷

懷 懷 懷 懷 懷 懷

爆

bào | **BẠO, BỘC** | nổ tung, bộc lộ (đột ngột), một cách xào nấu với lửa lớn

獸

shòu | **THÚ** | dã thú, cầm thú, ; dã man, dã tâm

穩

wěn | **ỔN** | ổn định; vững vàng, chắc chắn; nhất định

穫

huò | **HOẠCH** | thu hoạch

簿

bù | BỘ | sổ sách, văn trạng

簿

繩

shéng | THẰNG | dây thừng; chuẩn mực, thước đo; ràng buộc, trói buộc

繩 繩 繩 繩 繩 繩

繪

huì | HỘI | vẽ tranh, ẩn dụ miêu tả hay hình dung (sống động như thật)

繪 繪 繪 繪 繪 繪

繫

xì | HỆ | trói buộc; liên hệ, gắn bó; vương vấn; bắt giữ, bắt giam

繫 繫 繫 繫 繫 繫

jì | KẾ | thắt, buộc

luō | **LA** | lưới, giăng bắt; thu thập, thu nạp; liệt kê, dàn ra; họ La

羅

yǐ | **NGHĨ, NGHỊ** | con kiến, hèn mọn, đông như kiến

蟻

zèng | **TẶNG** | biếu, tặng

贈

zàn | **TÁN** | trợ giúp, giúp đỡ

贊

cí | **TỪ** | từ chối; cáo biệt, từ biệt, từ chức; từ (giống như「詞」)

辭

辭 辭 辭 辭 辭 辭 辭 辭 辭 辭
辭 辭 辭 辭 辭 辭

hú | **HỒ** | râu

鬍

鬍 鬍 鬍 胡 胡 胡 胡 胡 鬍 鬍
鬍 鬍 鬍 鬍 鬍 鬍

lú | **LÔ, LƯ** | bếp lò

爐

爐 盧 盧 盧 爐 盧 盧 盧 爐 爐
爐 爐 爐 爐 爐 爐

kuàng | **KHOÁNG** | quặng, mỏ (khoáng sản)

礦

礦 礦 廣 廣 礦 黄 黄 礦 礦 礦 礦
礦 礦 礦 礦 礦 礦

競

jìng | **CÁNH** | cạnh tranh, tranh đấu, thi đấu, tranh cử

觸

chù | **XÚC** | tiếp xúc, chạm; cảm động; mạo phạm, xúc phạm

譯

yì | **DỊCH** | phiên dịch

贏

yíng | **DOANH** | lãi, lợi ích thu được; thắng lợi

釋

shì | THÍCH | giải thích, giảng giải; trút bỏ; buông, thả ra

釋 釋 釋 釋 釋 釋 釋 釋 釋 釋 釋

釋 釋 釋 釋 釋 釋

飄

piāo | PHIÊU | đung đưa theo gió, thoảng theo gió

飄 飄 飄 飄 飄 飄 飄 飄 飄 飄 飄

飄 飄 飄 飄 飄 飄

黨

dǎng | ĐẢNG | Đảng (chính trị); bè phái, bè đảng

黨 黨 黨 黨 黨 黨 黨 黨 黨 黨 黨

黨 黨 黨 黨 黨 黨

屬

shǔ | THUỘC | thuộc loại, loài; thân thuộc; thuộc hạ, bộ hạ; thuộc về

屬 屬 屬 屬 屬 屬 屬 屬 屬 屬 屬

屬 屬 屬 屬 屬 屬

櫻

yīng | **ANH** | cây anh đào

櫻 櫻 櫻 櫻 櫻 櫻 櫻 櫻 櫻 櫻

櫻 櫻 櫻 櫻 櫻 櫻

爛

làn | **LẠN** | nát, vụn; thối nát; sáng sủa, rực rỡ; rối ren, lộn xộn; vượt quá

爛 爛 爛 爛 爛 爛 爛 爛 爛 爛

爛 爛 爛 爛 爛 爛

蘭

lán | **LAN** | cây lan

蘭 蘭 蘭 蘭 蘭 蘭 蘭 蘭 蘭

蘭 蘭 蘭 蘭 蘭 蘭

襪

wà | **VÁT** | bít tất, vớ

襪 襪 襪 襪 襪 襪 襪 襪 襪

襪 襪 襪 襪 襪 襪

biāo　TIÊU　cuồng phong, giông tố; hành động kịch liệt: phóng nhanh (lái xe)

飆

mó　MA　ác ma, ma quỷ, yêu ma; sự hung ác; ma pháp, ma thuật

魔

tān　THAN　bày, trải ra; sạp hàng, phân bổ

攤

tān　THAN　bãi cát; thác, ghềnh; lượng từ vựng, bãi

灘

癮

yǐn | ẨN | nghiện, nghiền

癮 癮 癮 癮 癮 癮 癮 癮 癮 癮
癮 癮 癮 癮 癮 癮

籠

lóng | LUNG, LỘNG | cái giỏ (tre); cái lồng, xửng; bao quát; nắp đậy

籠 籠 籠 籠 籠 籠 籠 籠 籠 籠 籠 籠
籠 籠 籠 籠 籠 籠

襯

chèn | SẤN | vải lót trong (đệm giày, lót váy, sơ mi,...); làm nền, giúp đỡ

襯 襯 襯 襯 襯 襯 襯 襯 襯 襯
襯 襯 襯 襯 襯 襯

驕

jiāo | KIÊU | kiêu ngạo; được nuông chiều; mãnh liệt, gay gắt (mặt trời)

驕 驕 驕 驕 驕 驕 驕 驕 驕 驕 驕
驕 驕 驕 驕 驕 驕

戀

liàn | **LUYẾN** | ái mộ, yêu đương; lưu luyến, quyến luyến

顯

xiǎn | **HIỂN** | biểu hiện, biểu lộ, bày tỏ ra; có địa vị; hiển hách, vẻ vang

靈

líng | **LINH** | thần linh, tinh thần, bậc tinh anh, linh nghiệm, linh hoạt

鷹

yīng | **ƯNG** | chim ưng

鑰

yào　**THƯỢC**　chìa khóa

鑰 鑰 鑰 鑰 鑰 鑰 鑰 鑰 鑰 鑰 鑰

鑰 鑰 鑰 鑰 鑰 鑰

驢

lǘ　**LƯ**　con lừa; ngốc nghếch, đần độn, ngu xuẩn

驢 驢 驢 驢 盧 盧 盧 盧 盧 盧 盧

驢 驢 驢 驢 驢 驢

鑽

zuān　**TOÀN**　khoan lỗ, dùi; xuyên qua; tìm kiếm, tìm tòi; nghiên cứu sâu

鑽 鑽 鑽 鑽 贊 贊 贊 貝 貝 貝 、

鑽 鑽 鑽 鑽 鑽 鑽

zuàn　**TOẢN**　mũi khoan, (nhẫn) kim cương

LifeStyle067

華語文書寫能力習字本：中越語版進階級5
（依國教院三等七級分類，含越語釋意及筆順練習）

作者	療癒人心悅讀社
越文翻譯	鄧依琪、阮氏紅絨
越文校對	陳氏艷眉
美術設計	許維玲
編輯	劉曉甄
企畫統籌	李橘
總編輯	莫少閒
出版者	朱雀文化事業有限公司
地址	台北市基隆路二段 13-1 號 3 樓
電話	02-2345-3868
傳真	02-2345-3828
劃撥帳號	19234566 朱雀文化事業有限公司
e-mail	redbook@hibox.biz
網址	http://redbook.com.tw
總經銷	大和書報圖書股份有限公司02-8990-2588
ISBN	978-626-7064-18-4
初版一刷	2022.06
定價	199 元
出版登記	北市業字第1403號

國家圖書館出版品預行編目

華語文書寫能力習字本：中越語版進
階級5/療癒人心悅讀社作.-- 初版. --
臺北市：朱雀文化事業有限公司,
2022.06- 冊 ;公分. -- (LifeStyle ; 67)
中越語版
ISBN 978-626-7064-18-4
(第5冊：平裝). --

1.CST: 習字範本 2.CST: 漢字

About 買書：
●朱雀文化圖書在北中南各書店及誠品、 金石堂、 何嘉仁等連鎖書店均有販售， 如欲購買本公司圖書，
建議你直接詢問書店店員。 如果書店已售完， 請撥本公司電話02-2345-3868。
●●至朱雀文化網站購書（http://redbook.com.tw）， 可享85折優惠。
●●●至郵局劃撥（戶名：朱雀文化事業有限公司， 帳號19234566）， 掛號寄書不加郵資， 4本以下無折
扣， 5～9本95折， 10本以上9折優惠。